고인쇄

글/천혜봉 ● 사진/천혜봉, 손재식

대원사

천혜봉 ────────

문학박사. 동국대학교 사학과와 연세
대학교 대학원 도서관학과를 졸업했
다. 성균관대 문리대 교수로 있으며,
동대학 박물관장을 겸하고 있다. 주요
저서로「고서 분류 목록법」「고려
주자본 불조직지심체요절」「한국 고
인쇄사」등이 있다.

손재식 ────────

신구전문대학교 사진학과를 졸업했
고, 대림산업 홍보과와 대원사 사진부
에서 근무하였으며, 지금은 프리랜서
로 일하고 있다. 85년 유럽 알프스
촬영 등반, 87년 네팔 히말라야 에베
레스트 촬영 등반 보고전을 가진 바
있으며, 사진집으로「한국 호랑이
민예 도록」이 있다.

고인쇄

사진으로 보는 고인쇄

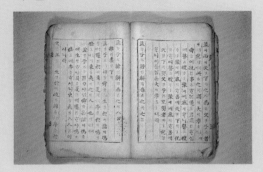

1. 세계 최고의 현존 목판본 무구정광 대다라니경(無垢淨光大陀羅尼經) 경주 불국사의 석가탑에서 발견된 목판 권자본으로, 서기 751년 이전에 간행되었다. 현존 목판본으로는 세계에서 가장 오래 된 것으로 국보 126호이다.(위)
2. 목판 나무판에 글자를 뒤집어 새긴 책판이다. 오래 간직하며 무한정으로 찍어 낼 수 있는 장점이 있지만 비용, 품, 시간이 많이 걸리면서도 오직 한 문헌만을 찍어 낼 수 있는 것이 그 단점이다.(오른쪽)

付囑汝等應當

護住持擁衛以月前

擖寶令戟威之快後時

中莫令斷絕應美義

持應善霍俊護福

與俊世一切眾生令得

見聞離五无間是時

除萬魔善薩執金剛王

四王帝釋梵天王那羅

延靡醯首羅及天

龍八部寺咸礼佛之

同聲白言我等已

荣世尊加護福此

呪法及造塔法咸此日

守斬住持讀誦書寫

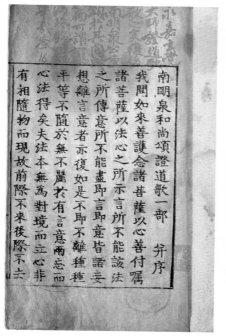

3. **고려 금속활자판의 번각본 남명천화상송증도가**(南明泉和尚頌證道歌) 1234년에 고려의
 수도를 강화로 옮겨 몽고군에 대항하고 있을 때, 민심의 안정을 도모하기 위해 그
 이전에 찍은 금속활자판 증도가를 바탕으로 1239년에 거듭 새겨서 널리 보급하였
 다. 번각 후쇄이지만 새김이 정교하여 금속활자 인쇄의 특징을 잘 나타내고 있다.
 (위, 왼쪽, 오른쪽)

4. **고려 흥덕사자본 백운화상초록불조직지심체요절**(白雲和尚抄錄佛祖直指心體要節) 청주목
 의 교외에 있던 흥덕사(興德寺)가 1377년에 금속활자로 상하권을 찍어 낸 것 중,
 현재 프랑스 국립도서관에 하권만 간직되어 있다. 사찰 나름의 재래식으로 만들었기
 때문에 활자가 조잡하며 크기와 모양이 고르지는 않으나, 원나라의 지배로 인하여
 중앙 관서의 인쇄 기능이 마비된 무렵에 지방의 한 사찰이 고려 금속활자의 맥락을
 이었다는 데에 큰 의의가 있다. 세계에서 가장 오래 된 현존의 금속활자본이다.(오른
 쪽 위, 아래)

8

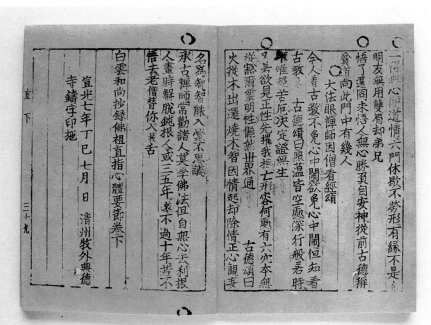

一得與心閒道情六門休歇不勞形有緣不是

明友無用雙眉卻弟兄

悟了還同未悟人無心勝負自安神從前古德辯

貧首向此門中有幾人

大法眼禪師因僧看經頌

今人看古教不免心中鬧欲免心中鬧但知看

古教　古德頌曰照溫溫皆空處深行般若時

觸唯招　苦厄決定證無生

又若欲見正性先推我相七所容何處有六穴本無

從豁爾雲明性憒然世界通

火後本出還　燒木智因情起卻除情正心觀麥

古德頌曰

名為智脉入覺不思議

承古禪師常勸諸人莫學佛法但自無心去利根

人盡時解脫鈍根人或三五年差不過十年若不

悟去老僧替你入地獄

白雲和尚抄錄佛祖直指心體要節卷下

宣光七年丁巳七月　日　清州牧外興德

寺鑄字印施

直　下

三十九

直指
下

Le plus ancien livre imprimé connu
en caractères fondus,
avec date 1377

其王秦地戎夷混并裕亦不能守之秦地亦
終當為國家所有帝曰裕已入關不能進不
能退我遣精騎南絕城壽春裕亦不能自
立浩曰今西北二冦未殄陛下不可親御式
師長孫嵩有經國之用無進取之能非劉裕
敵也浩後待之不晚帝笑曰卿量之已審矣
○浩曰臣常私論近世人物不敢不上聞若
王猛之經國苻堅之管仲也慕容恪之輔少

帝善之會浩在前進書傳帝問浩曰裕西
伐已至潼關卿觀事得濟否浩曰姚興好養
虛名而無實用子泓又病衆叛親離乘其危
亡兵擒將勇克之必矣帝曰裕武能何如慕
容垂浩曰垂承父祖之資生便貴同類
之若夜蛾之赴火少加倚伏便足立功劉裕
挺出寒微不因一卒之期奮臂大呼而羣滅
桓玄北禽慕超南摧盧循裕甚

5. 계미자본 동래선생교정 북사상절(東萊先生校正北史詳節) 1403년 조선조에서 최초로 주조한 동활자인 계미자의 큰 자로 찍은 것 중, 현재 권 제 4, 5, 6이 전해지고 있다. 활자의 글자본은 경연 소장의 옛 주가 붙은 남송 촉본(蜀本) 시·서·좌씨전에 의한 것이다.

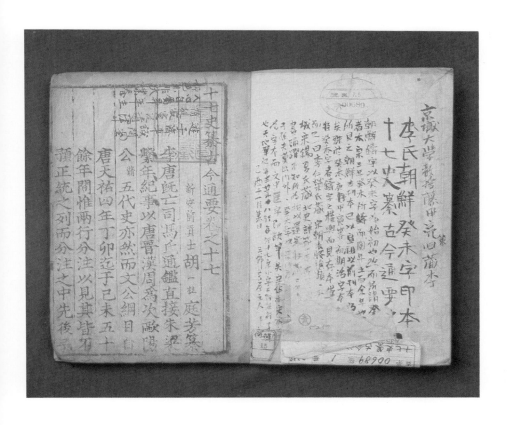

6. 계미자본 십칠사찬고금통요(十七史纂古今通要) 1403년 경연에 소장된 옛 주가 붙은
 남송 촉본 시·서·좌씨전을 글자본으로 주조한 계미자로 찍은 것 중, 현재 권 제16,
 17이 전래되고 있다.

采詩以顯至德歌詠以董其文受命如絲

向曰質正也
達旂布也

采詩以顯至德歌詠以董其文受命如絲
明之如綸　即董焉焦織也禮記云王言如絲其出如綸
論王言如綸其出如綍音弗其出如綍論
之風可荷而俟也　翰曰毛詩序曰甘棠美召
南國采二客雖室計沮與議何傷　夫康子也
數明求　善曰言二客雖室計沮
謂文學夫子曰先生微孫於談道又不讓乎當仁亦未顧
巨過也顏二子揩意　善本有焉字良曰微少曰大
夫子曰否　銑音否不然也夫雷霆必發而潛底震動
則聲蟲動矣　善曰論語子曰當仁不讓措
夫子曰開春烯雷　抱犙鼓鏗鏘羊而介士奮竦
幽隱藏也抱犙聲也　介士甲士也善
曰左氏傳曰郤兒按抱而鼓鄭玄周禮注曰介被甲也甲也

7. **경자자본 문선(文選)** 1420년 조선조에서 두번째로 주조한 동활자인 경자자로 찍은 것이다. 글자체가 크고 주조 기법이 거친 계미자보다 크기를 훨씬 작게 하면서도 활자와 인판을 바르고 튼튼하게 개량하였기 때문에 인쇄량이 대폭 증가되어 하루에 20여 지를 찍어 낼 수 있었다.(왼쪽)

8. **초주 갑인자본 자치통감강목(資治通鑑綱目)** 1434년 조선조에서 세번째로 주조한 동활자인 초주 갑인자로 찍은 것이다. 갑인자는 경자자보다 크게 개량되었고 판짜기가 조립식으로 이루어졌기 때문에 활자의 네모가 바르고 판판하며 크기가 일정하다. 판짜기에서는 밀랍을 전혀 쓰지 않고 대나무만을 썼으며 인쇄 능률은 경자자의 두 배인 40여 지를 하루에 찍어 낼 수 있었다. 글자본은 경연 소장의 「효순사실(孝順事實)」「위선음즐(爲善陰隲)」「논어(論語)」에서 택하고 부족한 것은 진양대군 유가 닮게 썼다. 매우 아름답고 명정한 필서의 진체(晉體)이며, 일명 위부인자라고도 일컫는다. (오른쪽)

節度使安重榮出於行伍性粗率恃勇驕暴每謂
人曰今世天子兵彊馬壯則為之耳府廨有幡竿
高數十尺嘗挾弓矢謂左右曰我能中竿之
上龍首者必有天命一發中之益自負帝之
遣重榮代祕瓊也戒之瓊不受代當別除汝一鎮
勿以力取恐為患滋深重榮由是以帝為怯謂人
曰祕瓊匹夫耳天子尚畏之況我以將相之重士
馬之衆乎每所奏請多踰分為執政所可否意憤
憤不快乃暴亡命市戰馬有飛揚之志帝知之義
武節度使皇甫遇與重榮姻家甲辰徙遇為昭義

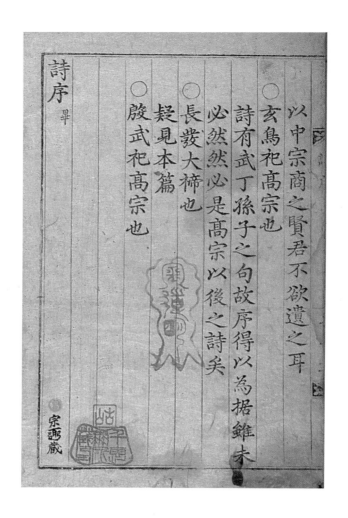

9. 재주 갑인자 시서(詩序) 갑인자를 두번째로 개주한 활자로 찍은 것이다. 그 재주 시기
는 1573년과 1580년의 두 기록이 있으나 1580년 이후의 인본만이 나타나고 있어
정확한 고증을 내리지 못하고 있다. 그러나 이 활자가 선조초에 주조된 것만은 틀림
없으므로 주조 연대가 밝혀질 때까지 재주 갑인자로 불러두기로 한다. 재주 갑인자는
초주 갑인자에 비하면 정교도가 떨어지고 예리한 필력이 감소되고 있으나, 이후의
다른 개주 갑인자보다는 낫다는 평을 받고 있다.(왼쪽, 오른쪽)

詩序

朱子辨說

詩序之作說者不同或以為孔子或以為子
夏或以為國史皆無明文可考唯後漢書儒
林傳以為衛宏作毛詩序今傳於世則序乃
宏作明矣然鄭氏又以為諸序本自合為一
編毛公始分以寘諸篇之首則是毛公之前
其傳已久宏特增廣而潤色之耳故近世諸
儒多以序之首句為毛公所分而其下推說
云云者為後人所益理或有之但今考其首

10. **무신자 병용 한글자본 맹자언해(孟子諺解)** 1668년에 갑인자를 네번째로 개주한 무신
자로 찍은 것이다. 무신자는 호조판서와 병조판서의 직에서 수어사까지 겸직하고
있던 김좌명(金佐明)이 호조와 병조의 물자와 인력을 동원하여 수어청에서 만들어
교서관으로 보내준 큰 자 66,100개와 작은 자 69,000개를 일컫는다. 이 활자는 1772
년에 오주 갑인자인 임진자가 나올 때까지 오랫동안 사용되어 인본이 매우 많다. (왼쪽)
11. **정유자본 당송팔자백선(唐宋八字百選)** 1777년에 평안 감사인 서명응에게 명하여 여섯
번째로 갑인자를 더 주조한 것이 정유자이다. 이 활자는 교서관이 관장한 임진자와는
달리 본원인 내각이 따로 맡아 사용해 오다가 1794년 창경궁의 옛 홍문관 자리에
새로 설치한 주자소로 옮겨 사용하였다. 그러다가 1857년의 화재로 모두 소실되었으
므로 이후에 나온 책들 중에는 정유자본이 없는 셈이다. (오른쪽)

表

論佛骨表　　　　　　　唐韓愈

臣某言伏以佛者夷狄之一法耳自後漢時流

入中國上古未嘗有也昔者黃帝在位百年年

百一十歲少昊在位八十年年百歲顓頊在位

七十九年年九十八歲帝嚳在位七十年年百

五歲帝堯在位九十八年年一十八歲帝舜

及禹年皆百歲此時天下太平百姓安樂壽考

然而中國未有佛也其後殷湯亦年百歲湯孫

12. **초주 갑인자 병용 한글자본 석보상절**(釋譜詳節) 1447년에 최초로 만든 청동의 한글
 활자와 초주 갑인자로 찍은 것이다. 한글 활자는 강직한 직선으로 그은 인서체인
 것이 특징이며 오늘날의 고딕체 활자를 방불케 한다.(왼쪽 위)
13. **초주 갑인자 병용 한글자본 월인천강지곡**(月印千江之曲) 한글은 1147년에 새로 만든
 동활자로, 한문은 초주 갑인자로 찍은 것이다. 이 한글 활자는 본시 어제의 「월인천강
 지곡」과 「석보상절」의 국문을 찍기 위해 만들었기 때문에 만든 목적에 따라 '월인석
 보자'로 부르기도 한다.(왼쪽 아래, 오른쪽)

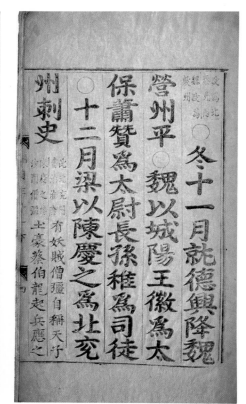

14. **병진자본 자치통감강목(資治通鑑綱目)** 「자치통감강목」의 훈의(訓義)가 완성되자 세종이 진양대군 유에게 큰 자를 쓰게 하여 바탕으로 삼아 주조한 활자가 병진자이다. 인쇄는 2년 뒤인 1438년에 이루어졌지만 조선조에서 최초로 등장한 우리 글씨체의 독자적인 활자이고 또 재료를 연으로 만든 데에 의의가 있다. 위의 왼쪽은 큰 자가 병진자이고 중소자가 마멸되지 않은 깨끗한 초주 갑인자이며, 오른쪽은 큰 자가 16세기 초기에 많이 보충된 방병진자이고, 중소자는 마멸이 심한 초주 갑인자이다. 판심의 어미는 병진자본이 하향흑어미인데, 방병진자본은 하향삼엽어미로 되어 있는 것도 그 두드러진 차이점이라 하겠다.(위 왼쪽, 오른쪽)

15. **을해자본 주자대전(朱子大全)** 1455년에 강희안이 쓴 글자를 바탕으로 주조한 글자가 을해자이다. 글자체가 평평하고 대체로 폭이 넓으며 갑인자와 쌍벽을 이룬 활자로 임진왜란 이전까지 오랫동안 사용되었다. (오른쪽)

書江張呂劉問答

與張敬夫 四月一日

春秋正朔事比以書考之凡書月皆不著時疑
古史記事例只如此至孔子作春秋然後以天
時加王月以明上奉天時下正正朔之義而加
春於建子之月則行夏時之意亦在其中觀伊
川先生劉質夫之意似是如何但春秋兩字乃
魯史之舊名又似有兩未通幸更與晦叔訂之
以見教也

16. 정축자본 금강반야바라밀경(金剛般若波羅蜜經)　세조가 1457년에 젊은 나이로 이승을 떠난 왕세자(덕종으로 추존)의 명복을 빌기 위해 「금강경」의 정문 큰 자를 친히 써서 주조한 동활자인 정축자로 찍은 것이다. 그 당시 「금강경오가해」를 찍고 그대로 두었다가, 1482년에 이 「금강경삼가해」 국역본의 정문을 찍는 데 또 사용한 것이다. 한문과 한글은 을해자와 병용 한글자를 사용하였다.

17. 을유자본 대방광불화엄경보현행원품(大方廣佛華嚴經普賢行願品) 1465년에 정난종의
글씨를 바탕으로 주조한 동활자인 을유자로 찍은 것이다. 이 활자는 본시 「원각경」
구결본을 찍기 위해 만들었는데, 그 밖에도 불서와 일반책이 찍혀졌다. 이것은 「육경
합부」 중의 '화엄경보현행원품'에 해당하는 을유자본이다.

重罪願得毗盧遮那清淨法身三昧於一切

一切十方三寶於一念中普度一切

入一乘平等大慧故於今日一心精

修行願一切諸佛菩薩普賢等諸大

故受我懺悔令我所行決定破諸罪

圓頓法門盡未來際冤親解脫種智

失

大方廣佛華嚴經入不思議普賢觀行願品普禮懺

法補助儀縁起

夫華嚴普禮懺儀廼清涼國師依普賢不思議行願
品製乎懺矩盛行于世叱官寺沙門釋智顗閲之
冊因其繁雜失序軼來普賢觀經及華嚴大部去其
繁黙令同袍碩德皆遵洪十法之則初入道場當
具足十法一者嚴淨道場二者身衣清淨三者二業供
養四者奉請三寶五者讚歎三寶六者禮敬諸佛七
者懺悔一切諸罪八者行道旋繞九首誦經十者
一切妄想華縁明一實行者若欲日夜六時初入
道場之時當具足偹此十法於後五時中略去請佛

18. 방을유체자본 화엄경보현관행원품보례참법보조의(華嚴經普賢觀行願品普禮懺法補助儀)
 15세기 중기 무렵에 을유자를 닮게 만든 목활자인 방을유체자로 찍은 것이다. 활자를
 만든 곳과 간행 경위에 관하여는 기록 자료가 나타나지 않아 자세히 알 수 없으나,
 자체가 을유자체를 닮은 점으로 보아 을유자가 나온 이후에 어느 사찰이 만들어 불서
 를 찍은 듯하다. 그 불서는 주로 장소류(章疏類)가 차지하고 있다.(왼쪽, 오른쪽)

江尾屑壞二抛分竹木局抽收在場竹木等
南京工部都察院各委官一員會同監督抽
盒盤見數聽領用變賣造冊奏繳局官考
交盤明白方許離任惜薪司柴薪供應大庖
用潔淨雜木其餘俱抟所抽柴炭內支放或
植內定數折支各衙門造作該用物料具即
關領不許冒支多派○又令管莊僕佃人等
陸關隘抽分勒取財物挾制把持害人者都
永遠充軍○十七年設蘭州抽分本州衛掌

19. 병자자본 대명회전(大明會典) 1516년 정월부터 명(明) 판「자치통감」의 가늘고 크기가 적절한 글자체를 바탕으로 주조한 활자를 병자자라 하고, 심한 가뭄으로 그해 5월에 중단되었다가 1519년 7월에 소격서와 지방 사찰의 유기를 거두어 추가로 주조한 활자를 기묘자라 이름하고 있다. 그러나 이들 활자본의 글자체를 볼 때 서로 같으므로 기묘년의 주조를 병자년의 보주로 보고 병자자로 통칭함이 오늘의 경향이다.

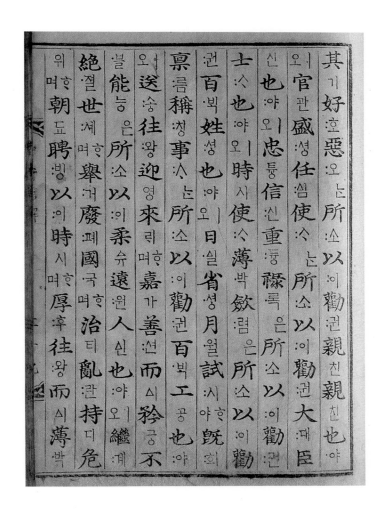

20. **경서자본 중용언해(中庸諺解)**　선조조의 1588년부터 1950년까지 사서(四書)와 소학, 효경 등의 경서 인출에 사용한 활자를 '방을해자' '경진자' '한호자'라 임의로 명칭해 왔다. 그러나 그 모두가 정확한 고증을 거친 것은 아니었다. 이 활자가 선조 때 주조되어 유교 경서의 국역본 인출에만 사용되었으므로 정확한 내력이 밝혀질 때까지 '경서자'로 일컬어 두기로 하겠다. 이 책은 그 활자로 찍은 「중용언해」의 국역본이다.

21. **후기교서관인서체자본 진암집(晉庵集)** 1723년 이전에 두번째로 명조의 인서체자간본을 바탕으로 주조한 철활자인 '후기교서관인서체자'로 찍은 것이다. 전기의 철활자에 비하면 글자획이 훨씬 가늘어지고 인서체다운 모양이 갖추어졌다. 이 활자로 찍은 책에는 고관 명문의 문집류가 가장 많으므로 '문집자'로 명칭하는 이도 있다. 조선조 말기까지 간직하며 부족분은 목활자로 보충하면서 사용하였다.(왼쪽)

22. **방홍무정운자본 자치통감강목속편(資治通鑑綱目續編)** 1772년에 홍무정운자를 본떠서 자획을 크게 만들어 이듬해에 「자치통감강목」의 강(綱)은 큰 자로 찍고, 목(目)은 임진자로 찍었다. 강을 큰 자로 찍은 활자가 방홍무정운자로 나무판에 몇 글자를 연달아 새긴 연자활자(連字活字)인 것이 특징이다.(오른쪽)

資治通鑑綱目續編第十二

起戊申宋高宗建炎二年
盡庚戌宋高宗建炎四年

凡三年

高宗皇帝建炎二年 金天會六年

戊申

春正

月金人陷鄧州范致虛出奔安

撫使劉汲死之京西州郡皆陷

笛帶兩歸來一捻吹

次石洲韻

暫時披霧覩青天却把離盃意憫然芳草不知生別

苦滿山烟兩碧芊芊

贈楓岳上人

楓岳雄盤東海東鑱天一萬二千峯餘生已老空回

首留與山僧說舊蹤

平生讀破五車書八首詩紆兩角弧只限老臣筋力

立春帖子及迎祥詩居首蒙賜黑角弓二張

少挽强弸得射封狐

五律

夜吟二首

有客何爲者風塵已白頭劔心猶未折才命不相謀

石田集之卷一

十六

23. **기영필서체자본 오산집**(五山集)　　1792년에 내각(內閣)이 차천로(車天輅)의 문집을 교정
　　한 다음 찍어 내도록 기영(箕營)에 보냈는데, 그곳에서 중국의 취진당자(聚珍堂字)를
　　본떠서 목활자를 만들어 이 책을 찍어 냈다. 그 활자를 기영필서체라 일컫고 있다.
　　(왼쪽)

24. **필서체취진자본 보만재집**(保晩齋集)　　순조 때 고위 관직을 두루 역임했던 남공철(南公
　　轍)이 청나라의 취진판 영향을 받고 1815년에 만든 목활자인 필서체취진자로 찍어
　　낸 것이다. 이 활자를 종래 취진자라 일컬어 왔으나, 취진판 자체가 청나라에서 활자
　　판을 뜻하는 명칭이므로 여기서는 필서체취진자로 이름을 구체화하였다. 글자체는
　　필서체의 파임이 굴곡상향(屈曲上向)인 것이 특징이다. (오른쪽)

25. **생생자본 생생자보**(生生字譜) 1792년에 청나라의 사고전서취진판(四庫全書聚珍板)의 강희자전(康熙字典) 글자를 바탕으로 황양목을 사용하여 만든 생생자로 찍은 것이다. 인서체로서 큰 자는 글자체가 넙적하고 글자획이 굵은 것이 특징이며, 정리자(整理字)의 자본이 되었다.

桂苑筆耕集卷之一 表一十首

都統巡官侍御史內供奉崔致遠 撰

賀改年號表　　　賀通和南蠻表

賀建王除魏博表　賀封公主表

賀殺戮黃巢徒伴表　賀處斬草賊阡能表

賀收復京闕表　　賀殺黃巢表

賀降德音表　　　賀廻駕日不許進　業　表

賀改年號表

臣某言今月某日得進奏院狀報奉十一日宣下改

廣明元年爲中和元年者展義龜城易名鳳紀美號

26. 초주정리자본 계원필경집(桂苑筆耕集)　1795년에 생생자를 자본으로 큰 자 16만 자, 작은 자 14만 자를 동으로 주조한 것을 초주정리자라 일컫는데, 이것은 그 중 큰 활자로 1834년에 인출한 것이다. 이 활자는 본시 1795년에 엮은 「정리의궤통편(整理儀軌通編)」을 찍기 위해 만들었기 때문에 정리자로 이름하였으며, 그해의 간지를 따서 을묘자(乙卯字)라고도 한다.

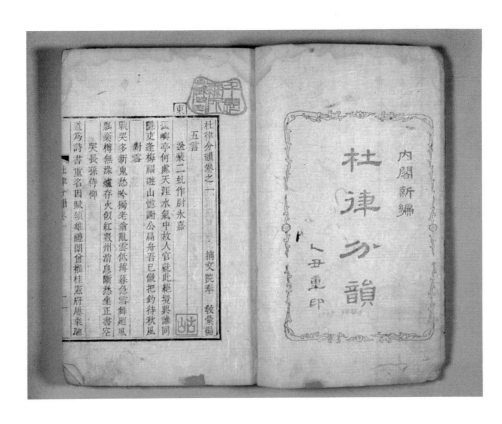

27. 초주정리소자본 두율분운(杜律分韻)　1795년에 생생자를 자본으로 주조한 초주 정리자
　　중, 작은 활자로 1805년에 찍은 것이다. 정리자는 인서체 활자로서 큰 자는 넙적하고
　　글자획이 굵으나, 작은 자는 모양을 섬세하게 만들어 오늘날의 활자와 같이 정교하고
　　아름답다. (왼쪽)

28. 전사자본 동랑집(冬郞集)　1816년에 순조의 생모인 수빈 박씨의 오빠 박종경(朴宗慶)
　　이 청나라의 「전대정사(全代正史)」를 자본으로 만든 동활자인 전사자로 찍은 것이
　　다. 활자의 명칭은 남공철의 저서인 「영옹속고」에서 전사자체(全史字體)로 이름 붙인
　　데 기인한다. 이 활자를 만든 박종경의 호를 따서 '돈암인서체자'로 일컫는 이도 있
　　다. 활자의 모양이 신연활자와 같이 균형 잡힌 인서체이며 주조가 정교하다.(오른
　　쪽)

冬郎集卷二

詩　　　　　　　　　　韓致元　冬郎　著

統軍亭陪儐使醉箕洪尚書 在喆 知府韶石李

侍郎正鉉次板上韻禮官江東知縣趙莅士 秉

鈺李藕船 尚迪 偕焉

雨裏孤城似繫舟趁晴退矚亦奇遊七州巨浪奔青

海千里長源出白頭鷺點明沙還自樂龍盤深窟不

知愁題誄綠葉隨波去寄與江南第一流

來宣閣陪二公拈唐人韻

고인쇄

활자란

　활판(活版) 인쇄를 하기 위해 찰흙, 나무, 쇠붙이 따위의 재료로 만든 각종 크기의 모나고 판판한 면에 글자를 뒤집어 쓴 모양으로 볼록하게 새기거나 부어서 만든 것을 활자라고 한다.

　오늘날의 활자는 네 면이 가지런하고 판판하지만 옛 활자는 반드시 그렇지는 않았다. 글자가 있는 면은 판판하지만 그 뒷등은 타원 또는 둥근 모양으로 옴폭 파여 있거나 송곳처럼 뾰족하게 만들어졌던 것이다.

　활자의 크기도 요즈음의 것은 호수(號數)니 포인트니 해서 그 규격이 일정하지만, 옛것은 활자에 따라 큰 자, 중간 자, 작은 자의 구분이 있었을 뿐 그 크기가 서로 같지 않았다. 그리고 옛 활자도 글자가 한 자씩 떨어진 단자 활자(單字活字)로 된 점은 요즈음의 것과 공통되지만, 간혹 몇 개의 글자를 한 개의 네모꼴에 잇달아 새기거나 부어 만든 연자 활자(連字活字)도 있는 것이 특이하다.

　이와 같이 몇 개의 글자를 짧거나 긴 하나의 네모꼴에 잇달아 새기거나 부어 만든 예는 '춘추강자'라는 활자로 찍은 「춘추좌전」 과 '인력주자'로 찍은 「책력」 등에서 볼 수 있다.

사진 29

사진 30

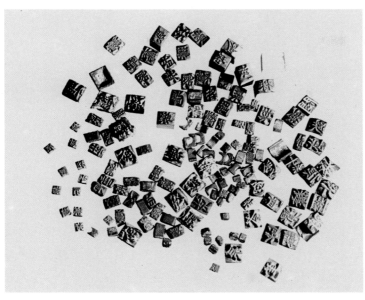

29. 단자 활자

30. 연자 활자로
찍은 책력

四十九刻十三分夜四十六刻二
不宜出行移徙
不宜針刺
不宜動土
病修造動土宜用安碓磑栽
夜四五刻三分宜祭祀會親

활자 인쇄의 시작

책은 처음에는 필요한 이들 스스로가 베껴서 읽는 자급자족의 형식이었기 때문에 별로 유통되지 못하였으나, 지식의 발달과 지식 욕구의 증대로 책 종류와 부수의 요구가 크게 늘어나자 목판 인쇄술이 싹터서 책을 다량으로 찍어 펴 낼 수 있게 되었다.

우리나라에서도 일찍이 신라시대에 목판 인쇄술이 발생하여 많은 책이 간행 보급되었다. 그 예로 경주 불국사의 석가탑에서 나온 「무구정광대다라니경(無垢淨光大陀羅尼經)」은 서기 751년 이전에 간행된 세계 최고의 현존 목판본 두루마리임이 밝혀졌고 그 인쇄 사실 또한 온 세계에 널리 알려져 있다.

이러한 목판본의 제작은 다음과 같은 과정을 거쳤다.

먼저 글자를 새기기에 적합한 나무를 베어 적당한 크기와 부피의 판목으로 켜서, 짠물 또는 민물 웅덩이에 오래 담구어 결을 삭혔다. 그 다음은 밀폐된 곳에 넣고 쪄서 살충과 동시에 진을 뺐다. 그리고 충분히 건조시켜서 뒤틀리거나 빠개지지 않게 하여 판면을 곱게 대패질한 다음, 간행하려는 책을 종이에 깨끗이 써서 판목 위에 뒤집어 붙이고 한 자 한 자 정성껏 새겨 냈던 것이다.

사진 1

사진 2

이와 같은 목판 인쇄는 비용과 노력이 많이 들고 시간이 오래 걸리면서도 다른 책을 찍는 데는 쓸 수 없고 오직 하나의 문헌만을 찍어 내게 되는 것이 큰 결점이었다. 게다가 목판은 수량이 많고 부피가 크고 무겁기 때문에 보관이 어려울 뿐만 아니라, 만일 잘못 간수하면 썩고 닳고 터지고 빠개져서 못 쓰게 되는 것도 큰 단점이었다. 그 결과 새로 생각해 낸 것이 바로 활자 인쇄였다.

활자 인쇄의 이로운 점을 깨닫고 최초로 그 제작을 시도한 사람은 북송(北宋)의 필승(畢昇)이라는 평민이었다. 그는 11세기에 교니활자(膠泥活字)를 만들어 냈다.

그 제작 과정은 다음과 같다.

먼저 찰흙으로 동전처럼 부피를 얇게 만들어 글자를 새겨 하나씩 떼내어 불에 구워 활자를 만들었다. 그리고 철판에 점착성 물질을 깔고 그 위에 철로 만든 인판틀을 놓은 다음, 그 안에 책 내용대로 활자를 배열하였다. 배열이 끝나면 불에 쬐어 점착성 물질을 녹이고 다른 평평한 철판으로 활자면 위를 눌러 활자의 높이를 고르게 하여 식혀서 굳힌 다음 책을 찍어 냈다.

이러한 인쇄 작업을 신속하게 진행시키기 위하여 두 개의 쇠인판틀을 마련하여 한 판의 인쇄가 끝나면 곧 다음 판이 들어갈 수 있도록 번갈아 사용하였다. 한번 활자를 만들어 놓고 필요한 책을 수시로 간편하게 찍어 내려는 것이니 획기적인 고안이라 하겠다.

그러나 안타깝게도 판을 짤 때 쓰는 점착성 물질을 송진과 종이 태운 재를 섞어 만들었기 때문에 응고력이 약했다. 인쇄 도중에 활자가 자주 움직이거나 떨어지고 재료가 흙이기 때문에 잘 부서지고 일그러져 결국 실용화하는 데 실패하고 말았다. 이처럼 교니활자는 하나의 시도에 그치고 말았지만, 여기서 비로소 활자 인쇄의 이로운 점을 깨닫게 되었고 그에 대한 창의적 연구가 이루어지게 되었다.

금속활자 인쇄의 창안

 고려 전기에는 불교와 유교 두 문화가 눈부시게 발전하고 문물 제도가 잘 정비되었으나 후기로 접어들면서 여러 차례의 내란으로 궁궐이 불타고 여러 전각에 소장했던 장서들이 모조리 소실되었으며 무신이 정치를 장악하여 문운(文運)이 크게 위축되었다.

 따라서 책의 간행도 위축되었고 아주 긴요한 책들은 서연(書筵) 의 유신들이 보문각(寶文閣)에 모여 본문을 바로잡아 지방의 주현 (州縣) 관서에 나누어 주고 새기게 하였다. 또 서경(西京)의 여러 서원에 보내어 판각하게 하여 그 책판을 개경의 서적점이 받아 인쇄 해서 이용하는 방법을 써 온 정도였다.

 한편 무신 정치가 안정기로 접어들자 책의 수요가 점차로 늘어나 게 되었다. 그러나 그 필요한 많은 책들을 종래와 같이 목판으로 간행해 내는 것은 경비와 노력 그리고 시간이 많이 걸려 지극히 어려운 일이었다. 또한 우리나라는 국토가 좁고 인구가 적어 독서나 학문하는 이들이 한정되어 있었기 때문에 책의 부수는 적으면서도 여러 주제에 걸쳐 고루 찍어 내어야 하므로 어려움이 많았다.

 그 결과 생각해 낸 것이 튼튼한 쇠붙이로 활자를 한번 만들어

잘 간직하면서 여러 주제 분야에 걸쳐 필요한 책을 고루 찍어 이용하는 방법이었다. 마침 우리 선조들은 예부터 동(銅)을 불려 범종과 불상 그리고 엽전 등을 만드는 데 남다른 훌륭한 기술을 체험해왔기 때문에, 여기에 판짜기용의 점착성 물질과 쇠붙이에 잘 묻는 먹물을 개발해 낸다면 금속활자의 인쇄는 충분히 가능했던 것이다.

마침내 이러한 필요성과 그에 부합되는 조건 그리고 전통적 기술의 바탕 위에서 금속활자 인쇄술이 창안되었다. 그러나 그에 관한 기록이 전해지지 않아 그것이 언제 누구에 의해 이루어졌는지 알수 없는 것이 못내 아쉬운 일이다.

물론 그간 금속활자 인쇄의 기원을 다룬 글이 몇 편 발표된 바있지만 그 모두가 올바른 고증을 거친 것은 아니었다.

그 중 금속활자의 창안 시대가 가장 빠른 것은 문종조(1047~1083년) 기원설이다. 이것은 대각국사 의천의 비문에 나타나는 '연참(鉛槧)'을 '연판(鉛版)' '연활자판(鉛活字版)' '금속활자판'의 순으로 자의적인 해석을 한 데서 빚어진 잘못된 설이다. 이 경우 '연참'은 문장의 오류를 바로잡아 판각한다는 뜻으로 쓰인 말이므로 그 주장이 옳지 않음은 물론이다.

그 다음으로 제기된 것이 1102년 기원설이다. 이것은 그해 12월에 고주법으로 엽전을 주조하여 재신과 문무 양반 그리고 군인들에게 나누어 내려 준 바 있었는데, 그 엽전의 주조 방법을 바로 금속활자 인쇄술로 간주, 승화시킨 데서 빚어진 편견이다.

금속활자의 인쇄술은 활자를 부어 내는 방법으로만 이루어지는 것이 아니라 활자판 짜는 방법과 쇠붙이에 묻는 먹물을 개발하여 정교하게 밀어 내는 방법 등 세 가지 요소가 모두 갖추어져야 비로소 인쇄가 이루어질 수 있는 것이다. 따라서 엽전 주조 그 자체를 바로 금속활자 인쇄로 간주할 수 없음은 두말할 나위도 없다.

마지막으로 들 수 있는 것은 12세기 중기의 기원설이다. 이 설은 15세기 전반기의 활자본인「고문진보대전(古文眞寶大全)」에 찍힌 소장인(所藏印) 중 하나를 '이영보장(李寗寶藏)'으로 잘못 판독하고, 그가 1124년에 사신으로 송나라에 갔을 때 휘종(徽宗)에게「예성강도(禮成江圖)」를 바친 인물이라고 본 데서 빚어진 착각이다.

이와 같이 종래 발표한 고려 금속활자 인쇄의 기원설은 신빙성이 없으므로 앞으로 새로운 자료와 실물의 출현을 기다려 신중하게 연구해야 할 것으로 생각된다. 다만 현재 전해지고 있는 자료에 의하면, 최충헌 일족이 집정하여 무신 정치가 안정기에 접어들었던 13세기 전기에 금속활자 인쇄를 실시한 사례가 나타나고 있음을 알 수 있다.

그 사례 중 앞선 것으로는 금속활자인 주자(鑄字)로 찍은「남명천화상송 증도가(南明泉和尙頌證道歌)」(약해서 증도가라 함)를 들 수 있다. 고려가 1234년에 몽고군의 침입으로 수도를 강화로 옮기고 외침에 대항하고 있을 때, 무인 정부의 제일인자인 중서령 최이(崔怡 ; ?~1248년)가 1239년에 그 주자본「증도가」를 바탕으로 거듭 새겨서 널리 보급한 일이 있었다. 따라서 주자본「증도가」는 천도 이전에 이미 수도인 개경에서 찍어 낸 것이며 이는 피난할 때 미처 가지고 나오지 못하였거나 찍은 지가 오래 되어 얻어 보기 어려웠기 때문이었을 것이다.

또한 당시는 전란으로 세태가 극도로 어지러워 민심의 안정이 절대 필요했기 때문에 이렇듯 금속활자본을 바탕으로「증도가」를 거듭 새겨 다량 보급했던 것이다. 이러한 사실은 천도 이전에 이미 개경에서 금속활자 인쇄가 이루어졌음을 뒷받침해 주는 실증적인 사례가 되는 점에서 큰 의미를 지닌다.

사진 3　　　다행히 근년에 당시의 금속활자본을 바탕으로 거듭 새긴「증도가」가 발견되었다. 후쇄본이긴 하지만 새김이 매우 정교하여 바탕이

된 금속활자본의 특징을 잘 나타내 주고 있다. 이로 미루어 적어도 사진 31
13세기 전기 이전에 금속활자 인쇄가 창안되었음이 분명하며, 이는
슬기로운 문화 민족이 낳은 위대한 업적이라 하겠다.

31. 고려주자판 남명송증도가 번각본

石火一揮天外去　癡人猶望月邊星
是即龍女頓成佛　修行不待歷三祇
今人可歎多迷日　到南方自不知
非即善星生陷墜　因果都忘昧正知
輪王種族無高下　死生何事不同岐
吾早年來積學問　寸陰長恨怱難留
源源恰似寒溪水　不到瀟湘肯便休
亦曾討疏尋經論　念世期爲破暗燈

是亦是　西家置得東家地中心樹子
若屬君不用波波尋四至
差之毫釐失千里　非是相交昧已靈

활자의 종류와 인본(印本)들

　13세기 전기에 금속활자로 「증도가」를 인쇄한 경험이 있는 고려는 몽고군의 침략을 받고 강화로 천도한 이후에, 예관이 미처 가지고 나오지 못한 「상정예문(詳定禮文)」을 최이 가문의 소장본에 의거하여 스물여덟 부를 찍어 여러 관서에 나누어 간직하게 하였다.
　이 실물은 전해지지 않으나 무인 정부의 수뇌자인 최이가 이규보(李奎報 ; 1168~1241년)에게 대신 짓게 한 「신인(新印) 상정예문 발문」에 소상하게 적혀 있으므로 틀림없는 사실이라 하겠다. 그 인출은 최이가 진양공(晋陽公)에 책봉된 1234년 이후에 명한 것이므로 그로부터 이규보가 세상을 떠난 1241년까지의 사이에 이루어진 것임을 알 수 있다.
　천도중에는 전란을 수습하는 일 이외의 것에는 전념할 겨를이 없었을 터인데도 기술상 창의성이 필요한 금속활자 인쇄를 이렇듯 손쉽게 실시했던 점으로 보아서도 중앙 관서의 금속활자 인쇄는 천도 이전에 이미 개경에서 이루어졌음이 또한 여실히 입증되고 있다.
　이와 같이 보급되어 온 중앙 관서의 금속활자 인쇄는 원나라의

굴욕적인 억압 정치가 자행된 때부터 그 기능이 마비되고 말았다. 그러다가 고려 말기에 이르러 신흥 세력인 명나라가 원나라를 북쪽으로 몰아 내기 시작하자 우리 국내에도 배원(排元)사상이 싹트고 주권의 복구 의식이 대두되었다.

종전처럼 다시 서적포를 설치하고 금속활자를 만들어「경사자집(經史子集)」에 걸쳐 책을 고루 찍어 내서 학문에 뜻을 둔 이들의 독서를 권장하여야 한다는 건의도 강력하게 제기되었다. 그 결과 1392년 정월, 마침내 그 요청이 제도상으로 조처되어 서적원(書籍院)이 생기고 금속활자 인쇄 업무를 관장하는 직책이 마련되기에 이르렀다.

현재 국립중앙박물관에는 개성의 개인 무덤에서 출토된 것으로 기록되어 있는 고려의 '복(複)' 활자 한 개가 보존되어 있다. 그것의 사진 32 주조 성격과 연대에 대하여는 신중하게 연구되어야 하겠지만 이것 또한 고려 금속활자 인쇄의 보급을 실증해 주는 자료가 된다는 점에서 주목할 만하다.

한편 사찰에서 금속활자를 주조하여 찍어 낸 책도 전해지고 있다. 굴욕적인 원나라의 지배로 금속활자 인쇄가 마비된 지 1세기 남짓 됐을 때, 청주목(淸州牧)의 교외에 있던 흥덕사(興德寺)에서 주자(鑄字)인 금속활자를 만들어 1377년에「백운화상초록 불조직지심체요절(白雲和尙抄錄佛祖直指心體要節)」(약해서 직지심체요절 사진 4 이라 함) 상하권을 찍어 냈다.

또한 근래에 같은 활자로 찍은「자비도량참법집해(慈悲道場懺法集解)」상하권의 번각본도 발견되었다. 주자본「직지심체요절」은 하권이 현재 프랑스 국립도서관에 간직되어 있다. 사찰 나름의 재래 방법으로 활자를 만들었기 때문에 활자의 크기와 모양이 고르지 않고 조잡하며 한 줄의 글자 수가 한두 자 드나들긴 했지만 그 의의는 자못 크다 하겠다.

원나라의 굴욕적인 지배로 중앙 관서의 금속활자 인쇄 기능이 마비되었던 무렵에 지방의 한 사찰에서 활자를 만들어 책을 찍어 냄으로써 고려 금속활자 인쇄의 맥을 이어 주었기 때문이다.

더욱이 이 활자본이 프랑스 파리에서 공개되어 지구상에서 가장 오래 된 현존의 금속활자본임이 뚜렷이 밝혀졌고, 그로 인해 우리가 최초로 금속활자 인쇄를 창안 발전시킨 슬기로운 문화 민족임이 한층 부각되었으니 우리에게는 더없는 긍지이며 자랑이라 하겠다.

고려조의 활자 인쇄는 조선조로 계승되어 자못 괄목할 만한 발전을 보게 되었다. 건국 초기는 왕조 교체의 혼란기였으므로 손쉽게 목활자를 만들어 긴요한 책과 녹권 등을 박아 수요에 충당했다. 그러나 왕조의 기틀이 안팎으로 안정된 태종 때부터는 숭문(崇文) 정책의 강력한 촉진을 위하여 주자소를 설치하고 활자를 만들어 많은 책을 찍어 냈다.

사진 33

그 첫번째 활자가 1403년에 부어 낸 동활자인 '계미자(癸未字)' 이다. 경연에 소장된 옛 주 달림의「시(詩)」「서(書)」「좌씨전(左氏傳)」을 바탕으로 만든 큰 자와 작은 자이며, 그 수가 10만 개에 이르렀다. 조선조에서 처음으로 만든 것이어서 활자의 크기도 일정하지 않고 조잡하며, 틀의 네 모퉁이와 계선(界線)을 모두 고착시킨 인판에 무리하게 맞추어 밀착 배열했기 때문에 옆줄이 맞지 않고 윗글자와 아랫글자의 획이 서로 엇물린 것이 자주 눈에 띈다. 그리고 작은 자로 찍은 책에서는 한 줄의 글자에 한두 자의 드나듦까지 생겼다.

사진 5, 6

현존하는 인본으로서는「동래선생교정 북사상절(東萊先生校正北史詳節)」제4, 5, 6권,「십칠사찬고금통요(十七史纂古今通要)」제16, 17권,「송조표전총류(宋朝表牋摠類)」제7권,「신간유편역거삼장문선대책(新刊類編歷擧三場文選對策)」제5, 6권,「찬도호주주례(纂圖互注周禮)」제1, 2권(잔결본),「도은선생시집(陶隱先生詩集)」제1, 3권 등이 전래되고 있다.

사진 34

또 근래에 발견된 경자자본 「소미가숙 점교부음 통감절요(少微家塾點校附音通鑑節要)」는 그 서문이 계미자의 큰 자로 찍혀 있다. 사진 35 이것은 경자자를 주조할 때 계미자를 녹여 썼다는 종래의 설에 새로운 검토를 가하는 데 매우 긴요한 자료가 될 것이다.

32.고려 복(複) 활자

33.공신도감자(목활자)본 개국원종공신녹권

34. 계미소자본 도은선생 시집

35.계미자 서문이 있는 통감절요

활자 인쇄 기술은 성군 세종이 즉위하여 1420년에 두번째로 주조한 '경자자(庚子字)'에서 2단계의 발전을 보았다. 활자 크기가 사진 7, 36, 37 계미자보다 훨씬 작게 만든, 큰 자와 작은 자의 동활자로서 그 모양이 박력 있고 예쁘며 인쇄 능률이 계미자보다 크게 증가되어 하루에 20여 지를 찍어 낼 수 있었다.

세종은 1434년 7월에 또다시 활자의 개주(改鑄)에 착수하여 2개월여에 걸쳐 큰 자와 작은 자의 동활자 20여 만 개를 만들어 냈다. 이것이 바로 '초주 갑인자(初鑄甲寅字)'이다. 그 글자본은 경연에 사진 8, 38 소장된 「효순사실(孝順事實)」「위선음즐(爲善陰騭)」「논어(論語)」 등에 의하고 부족한 것은 진양대군유(晋陽大君珤)가 닮게 써 냈다. 글자체가 매우 바르고 해정(楷正)하며 아름다운 필서의 진체(晋體)로 일명 '위부인자(衛夫人字)'라고도 일컫는다.

이 갑인자에 이르러 활자의 네모를 평평하고 바르게 그리고 인판도 정교하고 튼튼하게 만들었기 때문에 전혀 밀랍을 쓰지 않고 대나무로 빈틈을 메워 조립식으로 판을 짜서 인쇄하는 데 성공하였다. 따라서 하루의 인쇄 능률은 경자자의 갑절인 40여 지로 대폭 증가시킬 수 있었다. 여기서 우리나라의 금속활자 인쇄술이 최고의 절정에 이르렀으며, 그 기술이 조선조 말기에 이르기까지 숱한 종류의 활자를 만들어 책을 다양하게 찍어 내는 원동력이 되었다.

특히 갑인자는 글자가 바르고 해정하여 자주 가주(加鑄)와 보주(補鑄) 그리고 개주(改鑄)가 이루어지면서 조선 말기까지 사용되었다. 1499년에는 「성종실록(成宗實錄)」을 찍기 위해 보다 큰 가주 또는 보주를 했으며, 1515년에는 닳고 이지러진 것을 갈기 위한 보주가 이루어졌고, 완전한 개주는 여섯 차례에 걸쳐 이루어졌다. 그 밖에도 모자라는 활자는 수시로 나무활자를 만들어 충당하였다.

여섯 차례의 개주에 있어서 재주(再鑄)는 선조(宣祖) 초기에 이루

36. 경자자본 전국책

37. 경자자본 사기

38. 초주 갑인자본 대학연의

39. 재주 갑인자본 자치통감강목

40.무오자본 서전대전

41.무신자본 잠곡연보

42.임진자본 속명의록

43.정유자본 두륙천선

어졌다. 기록상으로는 1573년 계유(癸酉)와 1580년 경진(庚辰)의 양설이 있으나 그 인본의 실물은 1580년 이후의 것만 나타나고 있어 아직도 정확한 고증을 내리지 못하고 있다. 새로운 자료가 나타나서 주조 연대가 밝혀질 때까지 '재주 갑인자(再鑄甲寅字)'라고 불러 두기로 하겠다.

세번째로 주조한 갑인자는 1617년에 착수하여 그 다음 해인 1618년에 완성시킨 '무오자(戊午字)'이며 사주(四鑄) 갑인자는 1668년에 김좌명(金佐明)이 수어청(守禦廳)에서 개주한 '무신자(戊申字)' 오주(五鑄) 갑인자는 1772년에 정조가 왕세손으로 있을 때 15만 자를 개주하도록 한 '임진자(壬辰字)' 육주(六鑄) 갑인자는 1777년에 평안 감사인 서명응에게 명하여 15만 자를 더 주조시켜 따로 두고 쓰다가 1857년의 주자소 화재로 소실되어 버린 '정유자(丁酉字)'이다.

이들 갑인자는 각각 다소 특징을 지니고 있으며 그 차이에 의하여 판종(版種)을 식별하고 인출 연대를 알아 낼 수 있다.

세종조에 우리글을 창제하고 처음으로 한글 활자를 청동으로 부어 국한문 책을 찍어 낸 것은 인쇄 문화사에 있어 괄목할 만한 특기 사항이다. 1447년 무렵의 인출로 여겨지는 「석보상절」과 「월인천강지곡」을 보면 한글이 고딕체의 활자로 정교하게 찍혀져 있다. 이 활자가 초주 갑인자의 큰 자 및 작은 자와 병용되고 있는 점에서 '초주 갑인자 병용 한글자'라 일컫는다. 또 주조의 목적과 용도에 따라 '월인석보자'라고 부르기도 하는데 강직하고 굵은 직선의 인서체가 특징이다.

한글 활자는 1448년에 반사(頒賜)된 「동국정운(東國正韻)」의 인출에도 나무로 만들어 사용하였다. 이 책의 한문 큰 자는 '동국정운자' 한글 큰 자는 '동국정운 한글자'라 부른다. 그리고 「동국정운」에 이어 편찬하기 시작해서 1455년에 찍어 낸 「홍무정운역훈

사진 9, 39
사진 40
사진 10, 41
사진 42
사진 11, 43
사진 12, 13
사진 44
사진 45

54 활자의 종류와 인본들

44. 동국정운자본 동국정운

45. 홍무정운자본 홍무정운역훈

46. 병진자본 자치통감강목

47. 경오자본 역대병요

사진 14, 46
사진 47
사진 47, 48, 49
사진 15, 50

(洪武正韻譯訓)」의 한글자도 나무활자가 사용되었는데 한문 큰 자는 '홍무정운자' 한글 큰 자는 '홍무정운 한글자'라 부른다.

또 세종조에 사정전훈의(思政殿訓義)의 「자치통감강목(資治通鑑綱目)」의 큰 자를 찍기 위하여 1436년에 진양대군유에게 글자를 쓰게 해서 연(鉛)으로 활자를 부어 내기도 하였다. 이것을 '병진자(丙辰字)'라 일컫는데 자본(字本)을 쓴 이의 이름을 따서 '진양대자(晋陽大字)'라고도 부를 수 있을 것이다.

안평대군용(安平大君瑢)의 글씨를 바탕으로 1450년에 주조한 동활자를 '경오자(庚午字)'라 일컫는다. 당대 명필의 독특한 필의를 잘 나타내 준 크고 작은 활자인데 형 세조의 찬탈을 반대하다 사사된 뒤, 바로 녹여 을해자를 주조하였기 때문에 전해지는 인본이 극히 드물다.

현재 「고금역대십팔사략(古今歷代十八史略)」 「역대병요(歷代兵要)」 「상설고문진보대전(詳說古文眞寶大全)」 전후집이 겨우 알려져 있을 뿐이나 그것도 거의 일본으로 유출된 것들이다.

'을해자'는 강희안의 글씨를 바탕으로 1455년에 주조한 동활자이다. 그 인본을 보면 큰 자, 중간 자, 작은 자, 세 종류가 있으며 그 중에서도 중간 자에 그의 글씨 특징이 잘 나타나 있다. 그런데 그 중 큰 자는 세조의 글씨를 바탕으로 주조하여 1461년 10월에 「훈사(訓辭)」를 제일 먼저 찍어 냈다는 설이 제기되고 있다.

그러나 을해 큰 자의 인본을 두루 조사하여 보면 그 이전에 한문본 불서(佛書)와 국역본 「능엄경(楞嚴經)」을 찍었으므로 「훈사」가 큰 자로 찍힌 최초본이라는 것은 잘못된 설명이다. 이 을해자에 한글 활자가 아울러 사용되었다. 이를 '을해자 병용 한글자'라 일컬으며 글자체는 인서체에서 필서체로 옮아 가는 특징을 나타내 준다. 을해자는 임진왜란 직전까지 갑인자 다음으로 오래 사용되었기 때문에 인본이 비교적 많이 전해지고 있다.

48.경오자본 십팔사략

49.경오자본 고문진보

50.을해자 병용 한글자본 능엄경

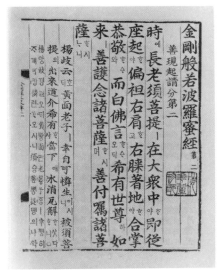

51.정축자본 금강경언해

사진 16, 51 세조는 1457년에 젊은 나이로 이승을 떠난 왕세자(덕종)의 명복을 빌기 위하여 왕세자가 생전에 쓴 「금강경」을 비롯한 다른 사경(寫經)을 장책(粧冊)하는 한편, 「금강경」의 정문 대자를 친히 필사하여 글자본으로 삼고 동활자를 만들어 「금강경 오가해(金剛經五家解)」를 찍어 냈다. 이것을 만든 해의 간지(干支)를 따서 '정축자(丁丑字)' 또는 '금강경 대자'라 일컫고 있다.

한편 '덕종자'라고 부르는 이도 있는데 그것은 덕종이 쓴 「금강경」의 글씨를 그대로 임사(臨寫) 또는 모사(模寫)했다고 여긴 데서 착상한 것 같은데 지나친 추측인 듯싶다. 또 설령 그렇다 하더라도 '덕종체자'라고는 부를 수 있으나 '덕종자'는 될 수 없을 것이다. 엄연히 덕종이 아닌 세조가 쓴 글씨이기 때문이다. 이 활자는 그대로 두었다가 1482년에 「금강경 삼가해」를 찍어 낼 때도 사용하였다.

또한 1458년에는 큰 자와 특소자의 동활자를 만들어 냈다. 이는 '무인자' 또는 '교식자'로 일컫는 것에 해당된다. 그 인본으로는 「교사진 53식추보법가령(交食推步法假令)」과 「역학계몽요해(易學啓蒙要解)」가 있다. 그런데 이 활자 중 특소자는 「역학계몽요해」의 세주(細註)를 찍기 위하여 만들었으므로 '교식자'로 일컫는다면 부득이 제외될 수밖에 없으니 적합한 명칭이라고는 할 수 없다.

1465년에도 정난종(鄭蘭宗)의 글씨를 바탕으로 큰 자, 중간 자, 작은 자의 동활자를 주성케 하였는데 이를 '을유자'라 일컫는다. 이것은 본시 「구결원각경(口訣圓覺經)」을 찍기 위하여 만든 것인데, 이 때 한글 구결을 위하여 한글 활자도 아울러 만들어져 사용되사진 17, 54었다. 따라서 이 경우는 '을유 한글자'로 부를 수 있을 것이다.

그리고 임금과 왕실이 활자와 목판으로 불서(佛書)를 빈번하게 찍어 냈던 15세기 중엽에는 사찰이 목활자를 만들어 불서를 다량으로 찍어 내기도 했다. 그 불서는 장소(章疏)인 속장 계통이 대부분이

53. 무인자본 역학계몽요해

為永離為雉民為狗尢為羊

此遠取諸物之象

乾為首坤為腹震為足巽為股坎

為耳離為目民為手兊為口

此近取諸身之象

朱子曰伏羲畫八卦只此數畫該盡天下萬物之理學者於言下得之則淺矣蒙上源伊川諭象只似雲如此信

交食推步法 下（假令）

正統十二年丁卯八月望食

天正冬至

置所求距筭以歲實

為中積加氣應

去之不盡以日周

滿為分其日命甲子筭外即天正冬

至日及分

假令求正統十二年丁卯天正冬至者置距筭

52. 무인자본 교식추보법

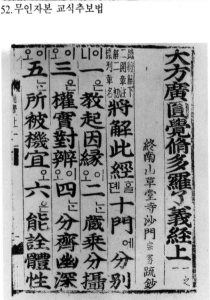

大方廣圓覺脩多羅了義経上 一之一

終南山草堂寺沙門宗密疏鈔

將解此經十門에分別

一은教起因緣이오二는藏乘分攝

三은權實對辦이오四는分齊幽深

五는所被機宜오六은能詮體性

54. 을유자본 원각경

新鑄字跋

活板之法始於沈括而成於楊克一於天下古今

之書籍無不可印其利博矣然其字率皆燒

土而為之易以殘缺而不能耐久百載之下

誕運神智範銅為字以貽永世者其惟我

朝鮮恭惟

太宗恭定大王

世宗莊憲大王述之於後是手鑄字之精工唘

世祖惠莊大王作之於始而

無以加成於永樂癸未者謂之癸未字成

於庚子者謂之庚子字其字本乃蓮古註

詩書左氏傳等書也今已無存焉於宣德

55. 갑진자본 신주자발

고 정장(正藏)의 경전은 간혹 나타난다.

글자체는 전체적으로 볼 때 '을유자'와 닮아 보이게 만들었다.

사진 18
제작한 곳과 연대가 밝혀질 때까지 '방을유체자'로 불러 두기로 하겠다. 그 인본으로는 「전법정종기(傳法正宗記)」「석씨요람(釋氏要覽)」「원교육즉의(圓敎六卽儀)」「석가여래 행적송(釋迦如來行蹟頌)」「벽암록(碧巖錄)」「금강경(金剛經)」 등 비교적 많은 불서가 전해지고 있다.

동국정운자 이후 을유자까지는 국내 명필가의 글씨를 바탕으로 주조한 독자적인 활자였지만 성종 때부터는 또다시 중국 간본의 글자를 자본으로 삼았기 때문에 글자체가 일변하였다. 1484년에는
사진 55, 56
글자가 사뭇 작으면서 모양이 바르고 해정하며 예쁜 동활자인 '갑진자'를 부어 냈다. 대내에 간직된 「구양문충공집(歐陽文忠公集)」과 「열녀전」의 글자를 바탕으로 삼고 부족한 것은 박경(朴耕)이 닮게 써서 보충하였다. 그 수는 큰 자와 작은 자를 합쳐 30여 만 자였다. 이 활자는 갑인자와 을해자 다음으로 오래 사용되어 인본이 비교적 많이 전해지고 있다.

성종 때는 1493년에도 명판본인 「자치통감강목(資治通鑑綱目)」
사진 57, 58
의 글자를 바탕으로 동활자를 만들었으며, 이를 '계축자(癸丑字)'라 일컫는다. 글자체가 갑진자와 같이 해정하여 균형이 잡혀 있으나 그보다 크고 굵으며 세련도가 좀 떨어진다.

성종이 승하한 1495년에는 대비들이 임금의 명복을 빌기 위하여 원각사(圓覺寺)에서 불경을 대대적으로 찍어 냈다. 이 때 목활자도 만들었는데 유신들의 반대가 심하여 은밀히 지원하고자, 경비는 임금이 사사로이 쓰는 내탕금으로 충당하고 제작은 성종의 계비인 정현대비(貞顯大妃)와 덕종비인 인수대왕대비(仁粹大王大妃)가 주관하였다.

이 때는 한문뿐만 아니라 한글 목활자도 만들어졌다. 한문 활자는

56. 갑진자본 동국통감

57. 계축자본 동국여지승람

58. 계축소자본 송조주의

59. 인경자본 천지명양수류잡문

사진 59
사진 60

'인경자' 한글 활자는 '인경 한글자'라고 일컫는다. 인경자본으로는 「인경발문」과 「천지명양 수륙잡문(天地冥陽水陸雜文)」이 있고, 인경 한글자본으로는 1496년에 찍은 「육조대사 법보단경(六祖大師法寶壇經)」과 「진언권공(眞言勸供)」이 전해지고 있다. 대비들이 내탕금으로 정성껏 만들었기 때문에 글자체가 해정하고 새김이 정교하며 또 먹색이 진하고 선명하여 참으로 아름답다. 그리고 한글 활자체는 '을해자 병용 한글자'보다 훨씬 필서체화되었고 한글의 표기는 당시의 실제음으로 표시된 것이 특징이다.

16세기에 이르러서는 종래 사용해 온 동활자에 목활자의 보충이 많아졌고 또한 마멸이 심하여 쓸 수 없게 된 것이 늘어나기 시작하였다. 그리하여 갑인자, 갑진자 등 주로 쓰는 활자의 이지러진 것과 마멸된 것을 다시 주조하는 한편, 중국판의 「자치통감」에서 크기와 가늘기가 적절한 글자를 택하여 자본으로 삼고 활자를 새로 주성하기로 하였다.

그에 따라 1516년 1월에 주자도감이 설치되고 4월에는 그 일을 맡아 본 관리들에게 승진의 논공행상(論功行賞)까지 하였는데, 심한 가뭄이 계속되어 5월에 그 일이 중지되고 말았다. 이 때 주성된 활자의 수량이 얼마나 되는지 자세히 알 수 없으나 이를 '병자자(丙子字)'라 일컫고 있다. 그리고 1519년 7월에 이르러 지방 향교에 책이 부족하자 활자를 더 많이 주조하여 책을 고루 찍어서 서사(書肆)로 하여금 팔도록 해야 한다는 요청이 다시 제기되었다. 그 결과 소격서(昭格署)와 지방 사찰의 유기를 거두어 활자를 더 주성해 냈는데 이를 '기묘자(己卯字)'라 일컫고 있다.

이와 같이 두 차례에 걸쳐 활자가 만들어졌는데, 이들 활자의 글자체가 서로 같다는 점에서 기묘자를 새로운 계통의 활자로 보지 않고, 심한 가뭄으로 주성이 중단되었던 병자자의 보주로 보는 경향이 짙어졌다. 이것이 흔히 '병자자'로 통칭되는 까닭인 듯하다.

사진 61

16세기 후반인 선조 때에 와서도 새로운 활자가 또 주조되었다. 앞에서 언급한 '재주 갑인자' 이외에도 대학, 중용, 논어, 맹자의 「사서언해(四書諺解)」를 비롯한 「소학」「효경」 등의 경서 국역본을 박아 내는 데 쓰인 한문 및 한글 활자이다. 이 국역본은 1588년부터 1590년 사이에 찍어 낸 것인데, 그 활자가 정확하게 언제 어디서 누구의 글씨를 자본으로 만들어졌는지는 기록을 찾지 못해 알 수 없다. 종래 이것을 '경진자(庚辰字)' '방을해자(倣乙亥字)' '한호자(韓濩字)' 등으로 다양하게 불러 왔다. 그러나 모두가 정확한 고증을 바탕으로 한 것은 아니었다.

'경진자'는 재주 갑인자와의 관계가 해결되지 않았을 뿐만 아니라 동일한 명칭의 활자가 실록의 기록에도 내부(內府)에서 내려 준 것을 비롯하여 평양에서 만들어 온 것과 공신도감에서 사용하고

60. 인경자본 육조대사법보단경　　　61. 병자자본 영규율수

있는 것들이 있어 복잡하기 그지없다. 글자체는 을해자와 비슷하나 그보다 글자 모양이 균정하고 글자획이 예리하여 훨씬 정교하다.

그리고 이 활자를 한호(韓濩)의 글씨체로 보는 이도 있으나 신중한 고증이 필요하다. 이 활자는 선조 초기에 오로지 경서국역본의 인출에만 사용되었으므로 정확한 주자 사실이 밝혀질 때까지 '경서자(經書字)'로 불러 두기로 하겠다. 따라서 그 활자와 함께 쓴 한글 활자는 '경서 한글자'로 부를 수 있을 것이다. 이 한글 활자의 특징은 필서체가 좀더 정교하게 되었다는 것이다. 그리고 같은 활자로 찍은 「효경대의」의 큰 자는 '효경 큰 자'로 일컫고 있으나 자본에 대하여는 정확한 고증이 필요하다.

사진 20, 62, 63

사진 65

16세기 후반에는 '인력자'도 나타난다. 임진왜란 때 유성룡이 도체찰사가 되어 전란을 지휘 명령한 내용을 손수 기록한 「대통력(大統曆)」을 바로 이 활자로 찍었다. 이 활자의 주조 시기는 알 수 없으나 심수경(沈守慶)의 「견한잡록(遣閑雜錄)」에 의하면 책력이 주자로 인출되어 오다가 임진왜란 때 왜구의 침입으로 흩어졌는데, 이를 수습하여 바친 이가 있어 그 다음 해인 1593년 겨울에 「계사력(癸巳曆)」을 찍어 다시 종전처럼 반포하였다고 한다. 이로써 임진왜란 이전에 이미 인력자가 주성되어 사용되었음을 알 수 있게 한다.

활자의 재료는 무쇠로 추측되는데, 글자가 작고 책력에서 많이 쓰이는 용어가 하나의 활자처럼 이어져서 주조된 것이 특징이다. 임진왜란 후에도 한동안 목활자로 보충하여 이용하다가 '관상감활자'로 대치되었다.

임진왜란 이전에는 민간에서 활자를 다양하게 만들어 많은 책을 찍어 냈다. 그 대표적인 것으로는 '호음자(湖陰字)'를 들 수 있다. 그러나 조선 후기에 들어서는 조선 전기에 고도로 발달했던 인쇄 시설이 뜻밖의 임진왜란으로 완전히 파괴 또는 소실되고 활자와

사진 64

활자본은 거의 약탈되었다.

난중에 입은 피해가 워낙 커서 오랫동안 혼란이 지속되고 물자의 결핍으로 세태가 안정되지 못하였다. 이러한 실정에서 종전과 같이 금속활자를 만들어 책을 찍어 낸다는 것은 아예 엄두도 낼 수 없는 일이었을 것이다. 그리하여 처음에는 흩어진 옛 활자를 모아 목활자로 보충하여 사용했지만 그것만으로는 필요한 책의 수요를 도저히 충당할 수 없었다.

다행히도 훈련도감에서 자급자족하는 방법의 하나로 목활자를 만들어 책을 찍어 판매함으로써 경비의 일부를 충당하려는 대책이 강구되었다. 그 결과 만들어진 것이 바로 '훈련도감자'이다. 이 활자는 선조 말기부터 인조 말기까지 반 세기 가량 쓰였는데, 그 활자체는 갑인자체, 경오자체, 을해자체, 갑진자체, 병자자체 등을 다양하

62. 경서자본 맹자언해(1)

63. 경서자본 맹자언해(2)

사진 66, 67, 68
69, 70 게 본떴으며, 한글 활자의 중간 자와 작은 자도 만들어 사용하였
다. 이 한글 활자를 '훈련도감 한글자'라 일컫는다.

사진 40 난 후 처음으로 1618년에 삼주(三鑄) 갑인자인 '무오자'를 주성하
였으나 겨우 몇 종의 경서를 찍었을 뿐이다. 그 이유는 규모가 극히
작았든지 아니면 1624년 이괄(李适)의 난으로 모두 탕진되어 버렸
기 때문이라고 생각된다. 더구나 인조 때는 엎친 데 덮친 격으로
병자호란이 일어나서 오래도록 이 훈련도감자를 사용하지 않을
수 없었다.

　1648년 8월에 목활자로 찍어 이시방(李時昉)에게 반사(頒賜)한
사진 71 「찬도호주주례(纂圖互注周禮)」의 발문(跋文)을 보면, 세태가 안정되
기 시작한 인조 말기에 나라의 인쇄 사업이 옛날처럼 다시 교서관
(校書館)으로 돌아왔음을 알 수 있다. 예전에 훈련도감에서 경험을
쌓았던 장인들이 교서관으로 소속되어 새로 목활자를 만들어 책을
찍어 낸 것이다.

　처음에 나온 책에는 을해자와 닮은 목활자가 섞여 있으나, 점차
다양한 필서체 또는 행서체의 목활자가 만들어져 사용되었다. 이들
활자가 임진왜란 후의 교서관 필서체 또는 행서체 목활자에 해당하
며 1668년에 사주 갑인자인 무신자가 나오기까지 사용되었다.

사진 74, 75, 76 임진왜란 후에는 그 밖에도 넓은 의미에서의 '실록자(實錄字)'
가 나무로 만들어져 난 전의 「조선왕조실록」을 비롯한 「선조실록」
「인조실록」「효종실록」의 인출에 사용되었다. 이 활자를 세분하는
경우는 활자의 크기, 글자체, 만든 시기 및 용도에 따라 가름하여
'선조실록자' '인조실록자' '효종실록자'라 일컫는다. 그리고 이무렵
사진 72, 73 공신도감에서도 장인을 두고 목활자를 만들어 「공신녹권」과 「공신
회맹록」을 찍어 냈는데 이를 '공신도감자'라고 한다.

　현종 때 금속활자 인쇄가 부활된 이후 숙종 때 와서는 활자가
많이 만들어지기 시작하였다. 먼저 들 수 있는 것은 1677년에

64. 호음자본 호음잡고

65. 효경대자본 효경대의

66. 훈련도감자본(갑인자체) 찬주분류두시

67. 훈련도감자본(경오자체) 창려선생집

68. 훈련도감자본(을해자체) 향약집성방

69. 훈련도감자본(갑진자체) 상촌집

70. 훈련도감자본(병자자체) 기효신서

71. 교서관 목활자본(임란 후) 찬도호주주례

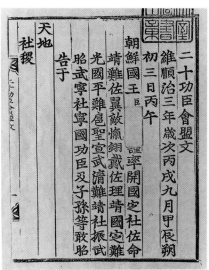

天地
社稷

昭于

二十功臣會盟文
維順治三年歲次丙戌九月甲辰朔
初三日丙午
朝鮮國王臣
誓率開國定社佐命
靖難佐翼敵愾翊戴佐理靖國衛社振武
光國平難忠勤宣武淸難靖社寧國功臣及子孫等敢昭
告于

72. 공신도감자본(임란 후) 이십공신회맹문

清難原從功臣錄券
豐原府院君柳成龍
萬曆三十三年四月十六日右承旨臣柳夢寅
敬奉
傳旨仗義討賊咸効徇國之忱慈賞酬勳何惜
鼎之擧與無貴賤而並錄豈細大而或遺眇子
躬叨主盟惟愿德未甚多難恒懼臨淵而
薄敢撚兒謀反擬射日豈後國家之不幸抑而
廟社之深羞始雖遊魂於鼎中終乃就命於抚
梁魍自殄實頼

73. 공신도감자본(임란 후) 청란원종공신녹권

74. 선조실록자본 선종대왕실록

「현종실록」을 찍기 위해 만든 동활자이다. 이를 '현종실록자'라고 한다. 이 활자는 본시 민간의 낙동계(洛東契)에서 만든 3만여 자를 입수하고 여기에 1만 개를 더 주조하여 보태고 붙인 이름이다. 그 인본으로는 역대 실록을 비롯한 「열성어제(列聖御製)」, 각종 지장 (誌狀) 및 일반 책들이 전해지고 있다.

숙종조 초기 무렵에는 또 교서관이 명조체 간본의 글자를 바탕으로 삼고 인서체 철활자를 만들었다. 인서체 한자의 금속활자를 만들기는 이것이 최초이다. 그 재료가 무쇠이기 때문에 주조가 까다로워 글자획이 좀 굵고 거친 편이다. 그리하여 경종조 초기에 다시 주조하여 가로 획을 가늘게 하고 인서체다운 모양을 갖추게 하였다.

사진 79 앞서 만든 것을 '전기 교서관(또는 운각) 인서체자' 뒤에 만든 것을
사진 80 '후기 교서관 인서체자'라고 한다. 이 활자와 함께 쓰인 한글 활자를
사진 81 '교서관 인서체자 병용 한글자'라고 부르고 있다.

이 무렵에 개인이 동활자를 만들어 쓰기도 하였다. 김석주(金錫胄) 라는 사람이 명필가 한구(韓構)로 하여금 글씨를 쓰게 하여 주조한
사진 83 활자가 있는데 독특한 작은 필서체이다. 이를 '초주 한구자'라고 한다. 정부가 1695년에 이 활자를 사들여 사용하다가 1782년에
사진 84 재주하고 1858년에 삼주하였다. 이 삼주 활자는 실물이 지금까지 국립중앙박물관에 보존되어 있다.

사진 82 그 밖에도 숙종조 1676년에 '교서관 왜언자(校書館倭諺字)'를 주조하여 「첩해신어(捷解新語)」를 찍어 냈다. 또 1688년 무렵에도
사진 85 교서관에서 활자를 정교하게 만들어 「기아(箕雅)」 등 여러 책을 찍어 냈다. 그 활자의 재료에 대해서는 여러 설이 제기되고 있으나, 새로운 자료의 출현을 기다려 정확하게 고증해야 할 것이다.

1692년에는 인조(仁祖)의 아버지인 원종(元宗;1580~1619년)
사진 87, 88 의 글씨를 자본으로 '원종자'와 '원종 한글자'를 주조하여 「맹자대문 (孟子大文)」과 「맹자언해」를 찍어 냈으며 또 그 언해에는 큰 활자로

75. 인조실록자본 인조대왕실록

76. 효종실록자본 효종대왕실록

77. 현종실록자본 열성어제

78. 현종실록자본 삼국사기

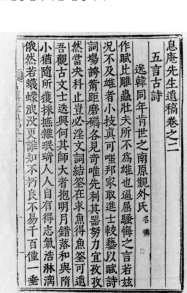

79. 전기교서관 인서체자본 식암선생 유고

80. 후기교서관 인서체자본 약천집

81. 후기교서관 인서체자 병용 한글자본
 증수무원록언해

82. 교서관 왜언자본 첩해신어

찍은 숙종의 「어제어필발」도 붙어 있다. 이를 '숙종자'라고 한다. 사진 86
그리고 숙종조 초기부터 영조조(英祖朝) 사이에는 목활자를 다양하
게 만들어 각종의 활자본을 내놓았다.

　또한 오지활자도 만들어졌다. 황해도 통제사로 황주 병영에 있었
던 이재항은 1729년 6월부터 그 다음 해 9월 사이에 오지를 만드는
찰흙으로 훌륭하게 활자를 만들어 인쇄하였다. 그러나 인본이 전해
지고 있지 않음은 안타까운 일이다.

　또 누가 글씨를 쓰고 언제 만들었는지는 알 수 없으나 한글 활자
가 만들어져 '무신자'와 병용되었고 '임진자'와 '정유자'에서도 또한 사진 89, 90
병용되었다. 그 예로 「시경언해」「대학 율곡선생언해」「맹자언해」
「원·속명의록(原·續明義錄)」「유중외 대소신서윤음(諭中外大小臣
庶綸音)」 등을 들 수 있다. 이들 활자는 글자 모양이 가지런하지

行軍須知卷之下
渡險第七

兵法曰動衆行軍國之大事將既受命於君軍必
受令於將選吉日鑿山門而出長驅十萬之師張
設輜重什物軍需之類穿山涉水過險道度關防
入化境人馬紛紜事有萬端不可不明故韓信張
安邑陳舟臨晉而渡夏陽近古不知山林險阻阻
進襲敵必示之以遠勢孫于曰不知山林險阻阻
澤之行者不能行軍不用鄉導老者不能得地理今
其行軍涉險渡隘之法二十六條丁后

83. 초주 한구자본 행군수지

文苑黼黻凡例

一館閣諸體之中惟玉冊文體設左重故冠于一編
之首而以列聖纂序為次餘皆倣此
一邇慶頌雖無有敎而無敎有敎典敎
只是一體文字故以頒敎文書之
一敎令竹冊惇是宣敎之類故同為編載於敎文之
下
一廟社殿宮陵園邱壇山川各摹祭文景抄類輯務
從簡便惇附頭備以存掇紀之観
一樂章上自 廟社下至朝會以次抄編至於肯詞

84. 재주 한구자본 문원보불

箕雅卷之五

五言律詩

贈智光上人
雲畔結精廬安禪四紀餘無出山步筆絶入京書
竹架泉聲緊松欞日影踈境高嶺不盡瞻目悟真如
夜闌樂官
崔致遠

人事盛還衰浮生實可悲誰知上曲来向海邊吹
水殿看花處風撞對月時擧觴今已矣與爾涙雙垂
甘露寺次韻
伏客不到處登臨意思淸山形秋更好江色夜猶明
金富軾

85. 교서관 필서체자본 기아

御製御筆

祖宗之神翰璀璨元氣淋漓度
元宗大王御書孟子諺跋
子竊覵古昔帝王書蹟之
絶藝而名於世者羲則羲
矣而昌若我
越唐宋奴僕鍾王可以三

86. 숙종자본 어필맹자언해 서문

87. 원종자 병용 한글자본 어필맹자언해(1) 88. 원종자 병용 한글자본 어필맹자언해(2)

89. 임진자 병용 한글자본 속명의록언해

90. 정유자 병용 한글자본 유중외대소신서윤음

않고 글자획도 고르지 않거니와 칼 새김의 흔적이 있는 것으로 보아 나무활자로 보아야 할 것이다.

정조조(正祖朝)는 문예 부흥 정책에 치중하여 역대 선왕의 인쇄 정책을 그대로 계승 발전시키는 한편, 청나라의 인쇄술도 받아들여 활자 인쇄 문화를 찬란하게 꽃피웠다. 정조가 왕세손이었을 때 '임진자'와 '방홍무정운자(倣洪武正韻字)'를 만들어 냈고 즉위한 뒤에 는 '정유자' '재주 한구자(일명 임인자)' 조윤형(曹允亨)과 황운조 (黃運祚)의 글씨를 글자본으로 한 '춘추강자(春秋綱字)' 등을 만들어 냈다.

사진 42, 91
사진 43, 84
사진 92, 93

그의 집정 후기에는 청나라의 무영전(武英殿)이 목활자의 인쇄법 을 적은 「흠정무영전취진판정식(欽定武英殿聚珍板程式)」을 도입하 였고, 1790년과 그 이듬해에 걸쳐 두 차례 목활자를 구입하였는데 이를 '연무목자(燕貿木字)'라 부르고 있다.

1792년에는 내각(內閣)이 교정한 「오산집(五山集)」을 기영(箕 營)에 보내어 중국의 취진당자(聚珍堂字) 목활자를 닮게 만들어 찍어 내게 했다. 이것이 연무목자를 적용한 최초의 예이며 '기영필서 체 목활자' 또는 '기영필서체자'라 일컫는다. 이어 그해 윤 4월 24 일에는 내각이 새로 꾸미기 시작한 「취진자보(聚珍字譜)」를 완성시 킨 다음 기영에 보내어 16만 자를 만들게 하였다.

사진 23

또 그해 6월 29일에는 내각에 명하여 목활자로 글자본을 만들게 하였다. '어제(御製)'를 찍고자 본시 평안 감영에 명하여 동으로 글자본을 만들게 했다가 그 재료를 나무로 바꾸어 내각에 명한 것에 해당한다.

이 해 1792년에는 중국의 사고전서(四庫全書)에 들어 있는 취진 판식 「강희자전」의 글자를 바탕으로 목활자 32만 개를 만들기도 했다. 이를 '생생자(生生字)'라 일컫는데, 그 새김이 정교하고 글자체 가 아름다워 1795년에는 이를 바탕으로 다시 동활자를 주성해 냈

사진 25, 94

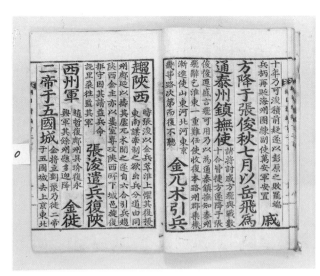

91. 방홍무정운자본 자치통감강목 속편

92. 춘추강자본(조체) 춘추좌전

93. 춘추강자본(황체) 춘추좌전

94. 생생자본 어정인서록

95. 초주 정리자본 원행을묘정리의궤

사진 26, 27, 95 다. 이를 '초주 정리자(初鑄整理字)' 또는 '을묘자(乙卯字)'라 일컫는다. 활자 수는 큰 자와 작은 자를 합쳐 30만 개이며 그 중 큰 자는 글자체가 넙적하고 글자획이 굵은 편이나 작은 자는 사뭇 가늘고 작으면서 정교하게 만들어진 인서체이다.

사진 96 그리고 정리자로 찍은 「오륜행실도」를 보면 한글 활자가 병용되고 있는데 「주자소응행절목(鑄字所應行節目)」에 의하면 나무로 조성된 것임을 알 수 있다. 이를 '초주 정리자 병용 한글자' 또는 '오륜행실 한글자'로 일컫고 있다.

순조조에는 고위 관직에 있던 관리와 권세를 누린 외척 그리고 민간인들이 활자를 다양하게 만들어 책을 찍어 냈을 정도로 인쇄 문화가 크게 발달하였다.

순조 때에 관각(館閣)의 요직을 두루 맡아보고 있던 남공철(南公

96. 초주 정리자 병용 한글자본 오륜행실도　　　97. 필서체 취진자본 금릉집

轍)은 1815년에 청나라 활자체의 영향을 받고 나무활자인 '필서체 　　사진 97
취진자(筆書體聚珍字)'를 만들었다. 그는 자기의 시문집인 「금릉거
사문집(金陵居士文集)」을 비롯하여 친지의 저술들을 찍어 주었다.
그 중 자기 저술은 중국 종이를 사용하고 장책까지 중국식으로 하였
는데 중국의 취진판에 대한 그의 취미와 호기심이 얼마나 대단했던 　　사진 24, 97
가를 짐작할 수 있다. 이 활자체는 필서체의 글자획 파임에 굴곡상
향성(屈曲上向性)을 나타낸 것이 특징이다.

　그런데 이 활자를 '규장각자(奎章閣字)'라 이름 붙인 이도 있다.
이것은 앞에서 언급했던 정조 16년(1792)의 활자 기록과 무리하게
연관시킨 데서 빚어진 착각이라 하겠다. 정조 때 규장각에서 만든
활자라면 실록의 기록에도 나타나 있듯이 어제(御製) 관찬서(官撰
書)의 관판본이 응당 인출되어야 하는데, 그러한 인본은 전혀 없고

순조 때의 사가 판본(私家版本)만이 몇 종 인출되었기 때문이다.

1816년에는 순조의 생모인 수빈 박씨(綏嬪 朴氏)의 오빠 박종경(朴宗慶)이 인서체 취진자(印書體聚珍字)를 만들어 부친의 문집인 「금석집(錦石集)」을 비롯한 문중의 세고(世稿) 등을 찍어 냈다. 이것도 중국 취진판에 대한 그의 호기심이 동활자를 만들어 내게 한 것으로 보이며 그 수는 20만 자에 이르렀다. 이 활자는 「영옹속고(穎翁續藁)」에서 전사자체(全史字體)라고 표시한 데서 '전사자'로 명명하였고 만든 이의 호를 따라 '돈암 인서체자(敦岩印書體字)'라고 부르기도 한다. 활자의 크기가 적절하고 현대 활자와 같이 정교하게 주성되어 철종 때부터는 이곳저곳으로 가지고 다니며 민간 인쇄물을 찍는 데 애용되었다.

사진 28, 98, 99

대원군 집정시에는 운현궁(雲峴宮)에서 이 활자를 몰수해서 인쇄에 사용했다 하여 '운현궁 활자'라는 별칭까지 생겼다. 그 인본으로는 대원군의 집정 무렵과 그 뒤에 나온 약간의 관리용 정서류(政書類)를 제외하면 거의 민간의 편저서(編著書)를 비롯한 도교, 불교의 서적들이다.

그 중 국역본에서는 인서체 한글 활자가 쓰였다. 이것도 언제 만들어졌는지 기록이 없어 알 수 없지만 '전사자 병용 한글자'로 불리고 있다. 이들 활자는 대한제국시대까지 비용을 받고 민간의 인쇄물을 찍어 널리 유통시켜 민간의 교육과 계몽에 이바지한 점에서 그 의의가 크게 평가된다.

사진 100

사진 101

그 밖에도 민간이 만든 활자로서 먼저 손꼽을 수 있는 것은 '정리자체 철활자(整理字體鐵活字)'이다. 누가 언제 주조하였는지 관련 자료가 나타나지 않아 자세히 밝힐 수는 없으나 1789년에 찍었다는 기록이 명시되어 있는 「정묘거의록(丁卯擧義綠)」을 보면 초기의 인본인 듯 비교적 정교하고 이 활자본의 자본이 된 정리자가 나온 지 불과 2년 뒤에 찍혀진 셈이다. 이 활자체는 대한제국시대까지

98. 전사자본 고려명신전

99. 전사자본 영웅속고

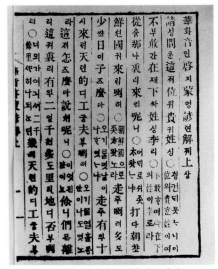

100. 전사자 병용 한글자본 화음계몽언해

양호(兩湖) 지방을 비롯한 서울 지역에서 찍어 낸 책에서 많이 볼 수 있다.

이 활자로 찍은 전주 희현당(希顯堂)의 인출 기록을 보고 '희현당 자'라고 부르는 이도 있다. 그러나 이곳저곳으로 활자를 가지고 다니면서 비용을 받고 찍어 주고서 그곳의 인출 기록을 표시해 주었다는 점에 유의해야 할 것이다. 예를 들면 1872년에는 성균관의 비천당(丕闡堂)으로 가지고 가서 「태학갱재축(太學賡載軸)」을 찍어 주고 「비천당간인(丕闡堂刊印)」이라 표시하였으며, 1874년에는 서울의 갑계소(甲禊所)에 가지고 가서 「갑술계(甲戌禊)」를 찍어 주었다.

사진 102, 103 그 다음으로 들 수 있는 것은 '필서체 철활자(筆書體鐵活字)'이다. 이 활자도 누가 언제 맨 처음 주조하였는지 기록이 없어 자세히 밝힐 수 없으나 인본을 조사하여 보면 순조 때부터 고종 때까지 문집, 족보, 한문 교재를 비롯하여 일상 생활에 필요한 책을 찍어 내는 데 이용되었다.

그 중 1859년에 찍어 낸 「동래정씨파보(東萊鄭氏派譜)」의 인쇄 기록을 보면 활자 주인 백기환(白琦煥)이라는 사람이 그 활자를 가지고 정기증(鄭基曾)의 집에 가서 주인으로서 택자인(擇字人)의 구실을 했음이 밝혀지고 있다. 이것은 활자 소유주가 이곳저곳으로 가지고 다니면서 비용을 받고 책을 찍어 주었음을 뒷받침하는 기록이다.

이 활자로 1837년에 찍은 「의회당 충의집(義會堂忠義集)」 끝에 '교서관 활인(校書館活印)'의 표시가 있는 것을 보고 '교서관 철활자'로 이름 붙인 이도 있다. 그러나 이것은 뒤에 그 인출 기록만을 다른 목활자로 추인(追印)한 사실을 모르고 한 말이다. 또 이 활자는 앞서 언급한 바와 같이 이곳저곳으로 가지고 다니면서 책을 찍어 주고 요구한 곳의 인출 기록을 표시해 준, 말하자면 상업성을 띤 민간 인쇄라는 점도 아울러 고려하여야 한다.

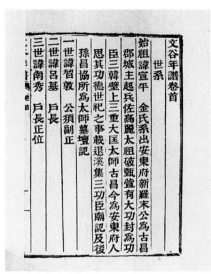

101. 정리자체 철활자본 문곡 연보

102. 필서체 철활자본 양주 조씨 족보

103. 필서체 철활자본 경렴정집

이 활자는 그 뒤「선원속보(璿源續譜)」의 인출에 사용되었으며, 고종 초기부터 대한제국시대 사이에 나온 인본들을 실사하였다. 그 활자가 현재 국립중앙박물관에 보존되고 있음을 감안하면 세를 내어 쓰거나 사들여 쓰다가 나라의 주권을 잃게 되자 총독부가 그대로 인수하고 그것이 그 뒤 국립중앙박물관으로 이관된 듯하다.

사진 104, 105 끝으로 들 수 있는 것은 장혼(張混)이 만든 필서체의 소형 목활자이다. 그 인본으로는 1810년에 찍은「몽유편(蒙喩篇)」「근취편(近取篇)」「당률집영(唐律集英)」을 비롯하여 그 뒤에 인출된「시편(詩篇)」과 각종의 시문 등이 있다. 아주 작고 비교적 정교하게 만들어진 점에서 인상적이다. 이것을 '장혼자' 또는 그의 호를 따서 '이이언자(而已广字)'라고 일컫는다.

앞에서 1857년 10월의 주자소 화재로 활자가 소실되어 다시 주조하였다고 했는데, 그 중 '재주 정리자'와 '삼주 한구자'가 국립중앙박물관에 간직되어 있다. 재주 정리자는 한글 활자가 만들어져 병용
사진 108 되면서 대한제국까지 사용되었다. 이를 '재주 정리자 병용 한글자'라 일컫는다. 그리고 중앙 관서가 마지막으로 만들어 쓴 활자로는
사진 106 '학부 인서체자(學部印書體字)'가 있다. 이것은 학부 편집국이 1895년부터 몇 해에 걸쳐 개편한 교과서를 찍어 내고자, 마멸되어 따로 두었던 '후기교서관 인서체 철활자'의 남은 것에 한문과 한글 활자를 나무로 만들어 혼용한 것이다.

사진 107 근대의 '신연활자(新鉛活字)'는 1880년 일본에서 최지혁(崔智爀)의 글씨를 자본으로 주조하여「한불자전」을 찍어 낸 것이 그 효시인 듯하다. 국내에서는 1883년 일본에서 도입한 신연활자로 박문국이 찍어 낸 신문과 책자가 최초의 것으로 알려져 있다. 그 뒤 이 활자가 점차로 보급되면서 옛 활자의 사용이 자연적으로 줄어들었지만, 그런 가운데서도 20세기 전반까지 이들 고활자가 명맥을 유지하면서 우리 전통 문화의 전파에 크게 기여했던 것이다.

104. 장혼자본 시종윤집

105. 장혼자본 몽유편

106. 학부 인서체자 병용 한글자본 조선지지

107. 신연활자본 성경직해

활자를 고안하여 시도한 시기가 세계에서 가장 이른 점, 이러한 활자를 꾸준히 개량 발전시켰다는 점, 활자의 종류가 다양하며 각각 나름대로의 특성을 지니고 있다는 점 그리고 다양한 활자로 책을 찍어 지배 계층뿐만 아니라 서민 계층까지도 고루 계몽하고 교육하는 데 이바지한 점 등으로 미루어 우리나라가 단연 활자 왕국의 위치를 굳건히 지켜 왔다고 자부할 수 있겠다.

108. 재주 정리자 병용 한글자본 심상소학

활자 만들기와 인쇄법

고려조부터 조선조 말기 사이에 나온 여러 금속활자본을 조사하여 보면 활자 만들기에 차이가 있음을 알 수 있다. 그것이 시대에 따라 다르며 또한 사찰, 민간 및 관서에 따라 각각 다르게 나타나고 있다.

조사한 바에 따르면 사찰에서 근대에 이르기까지 활자를 부어 내는 데 써 온 방법은 다음과 같다.

금속활자 만들기

활자 모양으로 만든 정제된 밀랍 한쪽 면에 글자를 새긴 다음 쇳물의 열에도 견딜 수 있는 도가니 만드는 흙과 질그릇 만드는 찰흙을 섞어 반죽한 것으로 덮어 싸서 주형(鑄型)을 만들어 굽는다. 그리고 이 주형에 녹인 쇳물을 붓고, 식은 다음에 활자를 꺼내어 줄로 깎고 다듬어서 완성시켰다.

이 때 밀랍으로 만든 어미자는 주형을 구울 때 녹아 없어지므로

같은 글자라도 꼭 같은 모양의 것이 거의 나타나지는 않는다. 앞에서 예로 든「직지심체요절」의 사찰 금속활자본에서 한 판면의 같은 자라도 똑같은 모양의 글자가 거의 나타나지 않는 점으로 보아 이러한 사찰 재래의 전통적인 방법으로 주조했음을 알 수 있다.

최근 청주에서 서예가이자 전각가인 오국진(吳國鎭) 씨가 떨어져 나간「직지심체요절」하권의 첫 장을 금속활자로 찍어 복원할 때 적용한 방법도 이러한 사찰의 전통 방법에 의거한 것이다. 정제한 밀랍 대신 파라핀(paraffin)으로 활자 모양을 만들고 글자본을「직지심체요절」에서 모사하여 새긴 다음, 도가니 만드는 흙과 질그릇 만드는 찰흙을 섞어 반죽한 재료 대신 석고를 사용하여 주형을 만들었다. 그리고 그 주형에 열을 가하여 파라핀을 녹여 없앤 다음 그 자리에 녹인 쇳물을 부어 활자를 만들어 냈다. 이와 같은 활자 만들기는 같은 글자를 모사하여 글자본으로 삼지 않는 한 같은 모양의 것이 나타나지 않는다.

조선조 후기까지 주로 민간이 사용해 온 금속활자의 주조 방법은「동국후생신록(東國厚生新錄)」에 잘 소개되어 있다.

사진 113

먼저 질그릇 만드는 찰흙을 곱게 빻아서 잘 빚은 것을 네 둘레에 테를 두른 나무 판에 판판하게 깔고 다진 다음, 햇볕에 쬐어 반쯤 말린다. 한편, 얇은 닥종이에 주조하고 싶은 크고 작은 글자를 써서 녹인 밀랍으로 판 위에 덮어 붙이고 그 글자체를 옴폭 새김한다. 다 새기면 녹인 쇳물을 국자로 떠서 그 판 위에 부어 홈을 따라 옴폭 새긴 곳으로 흘러들게 한다. 그 쇳물을 고루 판판하게 하여 식힌 다음에 판 위의 흙판을 들어 내면 가지쇠에 달린 활자만이 남게 된다. 그런 다음 가지쇠에 달린 활자를 하나하나 잘라 내어 줄로 깎고 다듬어서 깨끗하게 완성시켰다.

이와 같이 찰흙에 글자를 옴폭하게 새겨 부어 낸 활자에서도 같은 글자의 모양이 서로 꼭 같지 않다. 다만 글자획이 아주 작은 것만

그 모양이 비슷할 뿐이다. 그렇지만 그 공정은 위의 사찰 주조 방법
보다 훨씬 쉽고 비교적 가지런한 글자체의 활자를 만들 수 있었다.
　관서가 부어 낸 금속활자로 찍은 책 중 고려 금속활자본을 그대로
번각한 「남명천화상송 증도가(南明泉和尙頌證道歌)」를　보면, 위의
사찰 금속활자본보다 글자의 크기와 모양이 훨씬 고르고, 아래위
활자의 획이 서로 엇물림 없이 사이가 떨어져 있다. 그러나 같은
글자에서는 역시 같은 모양의 것이 별로 나타나 있지 않다. 이것은
고도로 발달된 조선조 중앙 관서의 활자 주조 방법과는 크게 다르다
는 것을 뒷받침해 주는 것이라 하겠다.

109. 활자 만들기와 인쇄 장면

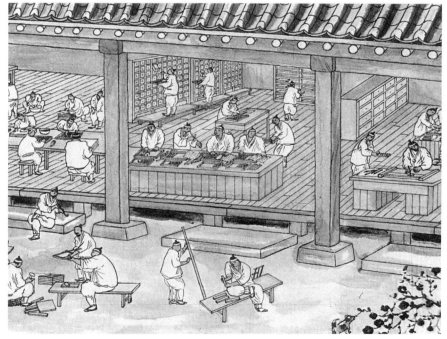

110. 관주 금속활자들

111. 금속활자 인판틀

사진 112 조선조 중앙 관서의 발달된 활자 주조 방법은 성현(成俔;1439
~1504년)이 쓴 「용재총화(慵齋叢話)」에 소개되어 있다. 그 내용을
참작하여 설명하면 다음과 같다.

① 먼저 글자본을 정한다.

② 글자본이 정해지면 찍을 책에서 필요한 수의 크고 작은 글자를
조사하여 글씨 잘 쓰는 이에게 써 내게 한다. 이미 간행된 책의 글자
를 본으로 삼을 경우는 그 책에서 소요되는 크고 작은 글자를 가려
내고 부족한 글자는 그대로 닮게 써서 보충한다.

③ 글자본을 다 쓰거나 책에서 가려 내면 나무판에 붙이고 각수

(刻手)로 하여금 새기게 한다. 이 경우 나무는 대개 황양목을 사용한다. 글자가 다 새겨지면 하나씩 실톱으로 잘라 내어 네 면을 잘 다듬고 크기가 일정하도록 정밀하게 손질한다. 나무판 만들기와 활자 잘라 내기는 목공장이 맡고, 글자 새김은 각자장(刻字匠)이 맡는다.

④ 한편 주물장(鑄物匠)은 쇠거푸집에 갯벌의 고운 해감 흙을 판판하게 깐 뒤 나무에 새긴 어미자를 낱낱이 박고 잘 다져 글자가 옴폭 들어가게 자국을 낸다.

⑤ 자국이 다 이루어지면 쇳물이 흘러들어갈 수 있는 홈 길을 내기 위하여 가지쇠를 박는다.

⑥ 다른 거푸집을 덮고 다져 그쪽에도 자국을 낸 다음 어미자와 가지쇠를 빼낸다.

⑦ 하나의 구멍으로 녹인 쇳물을 쏟아 부어 그것이 홈 길을 따라 옴폭 찍힌 자국으로 흘러들어가게 한다.

⑧ 식어서 굳으면 거푸집을 분리시키고 가지쇠를 들어 내어 매달린 활자를 두들겨 하나씩 떨어지게 하거나 떼어 낸다.

⑨ 떼어 낸 활자를 줄로 하나하나 깎고 다듬어서 깨끗하게 손질하여 완성시킨다.

이러한 방법은 일정한 어미자를 정교하게 새겨서 필요한 수대로 찍어, 자국을 만들어 활자를 부어 내기 때문에 글자 모양이 모두 꼭 같게 되는데, 이것이 조선 관서에서 만든 금속활자에서 볼 수 있는 특징이라 하겠다.

금속활자 인쇄법

판을 짜서 책을 찍어 내는 방법에는 고착식과 조립식이 있다. 초기에는 활자의 크기와 모양이 일정하지 않아 밀랍과 같은 점착성

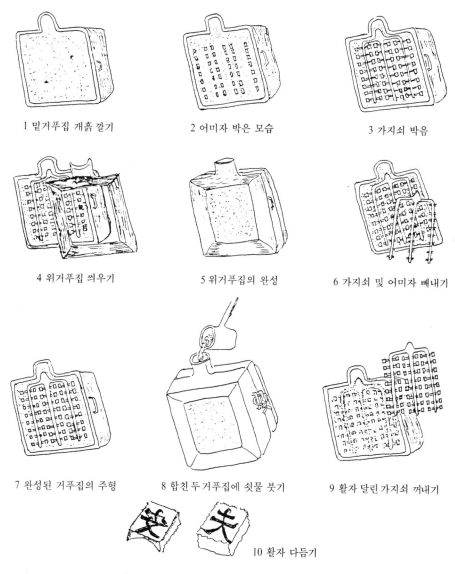

1 밑거푸집 개홈 깔기　　2 어미자 박은 모습　　3 가지쇠 박음

4 위거푸집 씌우기　　5 위거푸집의 완성　　6 가지쇠 및 어미자 빼내기

7 완성된 거푸집의 주형　　8 합친 두 거푸집에 쇳물 붓기　　9 활자 달린 가지쇠 꺼내기

10 활자 다듬기

113. 민간 금속활자의 주조법

1 나무판 위에 찰흙을 깔아 만든 거푸집

2 글자와 홈을 옴폭 새김하여
완성한 거푸집

3 거푸집에서 들어낸 가지쇠에 달린 활자

4 활자 다듬기

물질에 활자를 붙여 인쇄하는 고착식 방법을 사용하였다.

이 경우는 네 모퉁이가 고착된 틀의 위아래에 계선(界線)을 붙인 인판틀을 마련하고, 바닥에 밀랍을 깐 다음 그 위에 활자를 배열하였다. 그것이 다 끝나면 열을 가해 밀랍을 녹이고 위에서 평철판으로 균등하게 눌러 활자면을 판판하게 하여 식힌 다음 인쇄하였다.

전해지고 있는 한 개의 고려 활자를 보면, 뒷면은 타원형으로 움푹 들어가게 만들어 그곳을 밀랍으로 꽉 채워서 굳힌 뒤 움직이지 않게 하였다. 조선조에는 계미자에서 볼 수 있듯이 끝을 송곳처럼 뾰족하게 하여 그것이 밀랍 속에 박혀 움직이지 않게 하기도 하였다.

그 뒤 갑인자에 이르러서는 활자 네 면의 크기를 일정하고 평평하게 만들고, 인판틀도 판판하고 튼튼하게 잘 만들어 밀랍을 전혀 쓰지 않고 조립식으로 판을 짜되 빈틈은 대나무와 파지(破紙) 등으로 메우는 방법을 써서 크게 개량 발전시켰다.

조선조 후기의 활자를 보면 뒷면을 둥글게 파서 동(銅)의 사용을 절약하는 한편, 밀랍이 꽉 차서 움직이지 않게 하는 고착식 방법이 병용되기도 하였다. 그런데 이 때의 밀랍은 참기름과 같은 반건성유

114. 민간 쇠활자

115. 활자 보관 상자

와 피마자 기름과 같은 불건성유를 배합, 굳지 않게 하여 열을 전혀 가하지 않고 활자를 밀착시키는 단계로 개량 발전시켰다.

금속활자에서는 이러한 판짜기 방법이 쓰였으며 그 중 대표적인 것이 갑인자의 조립식 판짜기이며 그 절차는 다음과 같다.

① 먼저, 동으로 만든 인판틀(우리)을 준비한다. 그 틀은 적어도 두 개를 마련해야 한다. 하나로 인쇄하는 동안에 다른 하나는 판짜기를 해야 하기 때문이다. 인쇄에 관여하는 이가 여럿 있을 때에는 인쇄 업무를 원활하게 진행시키기 위해 그 틀을 서너 개쯤 마련하는

116. 금속활자 뒷면 모양의 변천

것이 좋을 것이다.

②인판틀은 네 변에 둘레를 두르고 중간에 판심을 마련하되 그 사이에 어미(魚尾) 또는 흑구(黑口) 등과 같이 접지와 장책의 기준이 되는 장식을 넣는다. 또 각 줄마다 칸막이를 하는 데 필요한 계선을 많이 준비한다.

③인판틀이 준비되면 찍고자 하는 원고 또는 책의 글자를 차례로 부른다. 부르는 이를 창준(唱準)이라 하며 글자를 아는 이가 맡는다.

④원고 또는 책의 글자를 부르면 활자를 찾아 내어 그 원고 또는 책의 글자 위에 벌려 놓는다. 이 일은 활자를 간직하고 있는 수장(守藏)이 맡으며, 관서에서는 대개 나이 어린 공노(公奴)가 맡았다. 그러나 경우에 따라서는 택자장(擇字匠)을 두어 그 일을 맡게 하기도 하였다. 오늘날의 문선(文選)에 해당한다.

⑤골라 놓은 활자가 한 장분이 되면 판에 올린다. 이 판올림을 상판(上版)이라 하며 오늘날의 식자에 해당한다.

117. 금속활자의 판짜기

⑥ 활자 배열이 끝나면 대나무 조각 또는 파지 등으로 활자를 괴거나 틈에 끼워 판판하게 그리고 직각으로 잘 들어맞아서 움직이지 않게 한다. 또 다지개 등으로 활자를 다져 고르게 하거나 평판으로 활자면을 눌러 수평이 되도록 바로잡는 작업을 한다. 이 일을 맡은 이를 균자장(均字匠)이라 하며 숙련된 기술을 요한다.

⑦ 균자장이 완전하게 짜 놓으면 인쇄가 시작된다. 먹솔로 활자면에 먹물을 고루 칠한다. 쇠활자인 경우는 쇠붙이에 잘 묻는 기름 먹물이라야 인쇄가 잘 된다.

⑧ 먹물을 칠한 다음 그 위에 종이를 놓고 말총 또는 털뭉치 등의 인체(印髢)에 밀랍 또는 기름같이 잘 미끄러지는 물질을 묻혀 종이 위를 위아래로 고루 문지르거나 비벼서 밀어 낸다.

그러나 쇠활자의 인쇄는 그렇게 간단하지 않다. 종이를 약간 축여서 습기가 가시면 두 사람이 종이를 판판하게 잡아 당겨, 활자면에 구김살 없이 붙여 한 장씩 밀어 낸다. 그 일을 맡은 이를 인출장(印出匠)이라고 한다.

⑨ 애벌을 밀어 내면 주색(朱色)으로 오자(誤字)와 탈자(脫字)를 비롯하여 거꾸러진 것, 비뚤어진 것, 희미한 것, 너무 진한 것 등을 바로잡고 교정자(校正者)와 균자장이 서명한다. 이 때 인쇄 작업의 감독을 맡은 이를 감인관(監印官)이라 하며 교서관원이 담당한다.

⑩ 본문의 교정에 대한 궁극적인 책임은 감교관(監校官)이 지는데 그 감교관은 관리와는 달리 별도로 문신(文臣)이 임명된다.

⑪ 교정이 철저하게 이루어지면 그 책의 머리에 '교정'의 도장을 찍어 그대로 필요한 부수를 찍어 내게 한다.

「경국대전」의 공전(工典)에는 활자 인쇄에 관계되는 교서관 소속의 장인과 인원 수를 규정하였고, 그 뒤에 나온 「대전후속록(大典後續錄)」에는 벌칙까지 마련되어 있다.

감인관, 창준, 수장, 균자장은 한 권에 한 자의 착오가 있으면 30대의 매를 맞고 한 자가 더 틀릴 때마다 한 등을 더 벌받았다. 인출장은 한 권에 한 자가 먹이 진하거나 희미한 자가 있을 때 30대의 매를 맞고, 한 자가 더할 때마다 벌이 한 등을 더하게 된다. 관원은 다섯 자 이상이 틀렸을 때 파직되고, 창준 이하의 장인들은 매를 때린 뒤에 50일의 근무 일자를 깎는 벌칙까지 마련하였다.

이토록 활자 인쇄에 있어서는 엄격한 규칙이 마련되어 있었기 때문에 우리나라의 관서 활자본에는 오자와 낙자(落字)가 별로 없고 인쇄가 정교한 것이 그 특징이다.

목활자 만들기

목활자를 만드는 법은 원나라의 「농서(農書)」와 우리나라의 「임원십육지」, 그리고 유탁일(柳鐸一)이 영남 지방에서 조사하여 쓴 「한국 목활자 인쇄술」 등에 자세하게 소개되고 있다. 이들 기록을 참작하여 그 제작법의 대략을 적으면 다음과 같다.

① 금속활자의 경우와 같이 먼저 글자본을 정한다.

② 글자본이 정해지면 글씨를 잘 쓰는 이가 활자의 크고 작은 규격에 맞추어 글자를 써 낸다. 이 때 같은 글자는 모두 몇 벌씩 중복되게 쓰고 어조사(語助辭) 등과 같이 많이 쓰이는 글자는 필요한 만큼 많은 수량을 준비한다.

③ 활자를 새길 나무를 준비한다. 관서에서는 주로 황양목을 사용하였다. 우리나라의 문헌에는 박달나무, 똘배나무, 자작나무, 산벗나무, 감나무, 배나무, 고얌나무, 모과나무, 은행나무 등이 목활자의 재료로 쓰였다고 적혀 있다.

중국의 문헌에는 그 밖에도 대추나무가 더 기록되어 있다. 요컨대

글자를 새기기 쉽게 연하고 먹물을 잘 흡수하여 인쇄가 잘 되고
구하기 쉬운 나무를 택한다.

④ 활자 만들기에 알맞도록 판목을 켠다.

⑤ 판목을 짠물 또는 민물 웅덩이에 일정 기간 담가 글자를 새기
기 쉽게 결을 삭혀 밀폐된 곳에 넣어 쪄서 진을 빼어 오므라들거나
빠개지지 않게 한다.

⑥ 판면을 대패질하여 고르고 판판하게 한다.

⑦ 깨끗이 쓴 글자를 판면에 뒤집어 붙이고 말린 다음 볼록새김을
한다. 그 글자체는 뒤집어진 모양이 된다.

⑧ 한 판목에 글자를 다 새기면 가는 실톱으로 하나씩 잘라 낸
다.

⑨ 잘라 낸 활자는 작은 칼로 네 면을 다듬어 모양을 가지런하게
하고 높이가 일정하도록 손질한다. 완성된 활자는 배열법에 따라
보관함에 정돈한다.

목활자 인쇄법

　목활자로 책을 박아 내기 위해 판을 짜는 데도 금속활자 인쇄처럼 고착식과 조립식이 있다. 관서는 앞서 설명한 금속활자의 판짜기에 준하여 실시해 왔으므로 여기서는 주로 민간에서 실시한 고착식 인쇄 방법을 소개하기로 하겠다.

　① 인판틀을 만든다. 판판하고 곧은 판목을 적당한 크기와 두께로 켜서 인판대를 마련하고 그 위에 네 변을 고정시킨 둘레(우리)를 두른다.

　② 대조각을 많이 깎아 계선 넣기 준비를 한다.

　③ 밀랍을 계선 사이의 인판 바닥에 깔고 밀골판으로 깐 밀랍의 윗면을 고르게 한다. 그 면의 높이는 계선보다 약 2~3밀리미터 정도 낮게 한다.

　목활자 인쇄에 쓰이는 밀랍은 밀초에 반건성유인 참기름 아니면 불건성유인 피마자 기름을 1대 1의 비율로 배합하여 끓여 만든다. 이것은 밀초가 굳지 않고 오래 점착력을 유지하여 쉽게 활자를 고착시키기 위해서이다. 그 효과는 피마자 기름보다 참기름을 사용한

119. 목활자 보관함
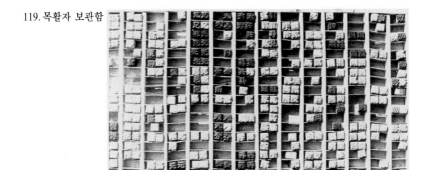

경우가 더 좋다.

④ 활자를 골라 내는 이가 찍고자 하는 글의 내용에 따라 활자를 원고의 글자 위에 놓는다. 오늘날의 문선(文選)에 해당되는 것이며 민간에서는 대개 활자 주인이 이 일을 맡는다.

⑤ 골라 놓은 활자가 한 장분이 되면 그 체제대로 인판에 올린다. 이 판올림을 상판(上版)이라 하는데, 오늘날 말하는 식자에 해당한다. 활자를 배열할 때는 오른손에 쥔 대칼로 활자를 붙일 수 있는 만큼의 밀랍을 떠올리고 왼손으로 활자를 붙인다.

⑥ 활자의 배열이 끝나면 다지개로 활자를 다져 고르게 하고, 마지막으로 넓은 판이나 장척으로 활자의 윗면을 고르게 눌러 판판하게 한다. 이를 인판의 자면(字面) 고르기라고 한다.

⑦ 한편 먹물을 준비한다. 목활자를 인쇄하는 데에 쓰이는 먹으로는 송연먹이 좋다. 먹물을 만드는 법은 다음과 같다.

송연먹을 분쇄하여 물에 담가 고루 풀어지게 한다. 먹이 풀어지면 적당한 양의 술 또는 알콜성 물질을 탄다. 그 이유는 먹의 주성분인 탄소가 고루 확산되고 물기가 빨리 증발되게 하고 또 탄소와 아교를 응결시켜 번지지 않게 하기 위해서이다. 이렇게 만든 먹물을 먹솔로 활자면에 고루 칠한다.

⑧ 종이를 그 위에 놓고 말총 또는 털뭉치 등의 인체에 기름 또는 밀랍과 같이 미끄러지는 물질을 묻혀 종이 위를 위아래로 고루 문지르거나 비벼서 밀어 낸다.

⑨ 애벌을 밀어 내면 주색으로 오자와 탈자를 비롯하여 거꾸러진 것, 비뚤어진 것, 희미한 것, 너무 진한 것 등을 바로잡아 교정한다.

⑩ 교정한 대로 바로잡으면 다시 확인한 다음, 필요한 부수를 찍어 낸다.

오지활자 만들기와 인쇄법

질그릇 만드는 차진 흙을 빚어 만든 활자를 '오지활자' 또는 '도활자'라고 한다.

중국에서는 위에서 말한 바와 같이 북송의 필승이 만든 교니활자(膠泥活字)에서 비롯되었지만 실용하는 데 실패하고, 원나라 초기에 요추(姚樞; 1202~1280년)가 그의 제자인 양고(楊古)로 하여금 종래의 조판용 점착성 물질을 개량하여 책을 찍어 내게 하였으나 역시 어려움을 겪었다. 하는 수 없이 쇠로 만든 인판을 진흙으로 만든 인판으로 갈고, 차진 흙을 얇게 깐 위에 이미 구운 활자를 배열하여 다시 가마 속에 넣고 구워서 한 조각으로 고착시킨 다음 인쇄하였다고 전해진다.

이러한 식으로 인쇄하면 그것은 한 번밖에 사용하지 못하므로 활자 인쇄로서는 결국 그 기능을 잃게 되는 셈이다. 따라서 중국에서 오지활자 인쇄에 성공한 것은 다른 활자와 비교하여 시기가 매우 뒤진 청나라의 18세기 이후로 알려져 있다.

우리나라에는 오지활자가 언제 처음으로 만들어져 인쇄에 쓰였는지 자세히 알 수 없다. 현재까지 알려진 기록으로는 18세기 초반에 만들어졌으니 중국에서 오지활자가 실용화되었던 시기와 비슷하다는 것이다.

편자가 밝혀지지 않은 「동국후생신록」이란 사본에 통제사 이재항이 황해도 해주 병영에 있었을 때 체험한 오지활자 만드는 법이 다음과 같이 소개되고 있다.

오지그릇 만드는 찰흙을 아주 곱게 빻아 유자나무즙과 같은 기름을 섞어서 고루 잘 찧어 빚는다.

한편, 이에 앞서 쇠로 된 둥근 주판알과 같은 구멍을 줄줄이 뚫고 그 뒷등의 흙이 나오는 곳을 쌍육의 주사위와 같이 만든 나무판을

사용하여 활자 모양의 네모꼴을 만들어 낸다. 이것을 햇볕에 늘어놓고 반쯤 말린 다음, 홍무정운의 글자체로 글자본을 쓴 얇은 중국 종이를 그 위에 뒤집어 붙이고 그대로 새긴다. 거기에 흰 밀랍을 두텁게 칠한 뒤 불에 구워 하나하나 만들어 낸다.

이렇게 오지활자를 만든 이재항은 1723년에 경상좌수사, 1725년에 경상우병사를 거쳐 통제사가 되고, 1729년 6월에 황해병사로 부임하여 1730년 9월에 평안병사로 가기까지 1년 3개월 동안 황해도 해주 병영에 있었는데 바로 그 무렵에 만들었던 것으로 여겨진다. 이들 현존 활자의 제작 시기에 대하여는 앞으로 신중한 연구가 필요하다.

오지활자의 실물은 국립중앙박물관을 비롯한 성암 고서박물관과 개인 소장이 몇 종 있다. 근래에 상주 지방에서도 발견되었다고 하는데 이 활자 몸통에 구멍이 뚫렸다고 한다. 아마도 이는 판을 짜기 위해 철사나 끈으로 꿰었던 것으로 여겨진다. 이들 현존 활자의 제작 시기에 대하여는 앞으로 신중한 연구가 필요하다.

오지활자의 판짜기와 인쇄법은 목활자의 경우와 비슷하므로 그 내용을 참고하기 바란다.

120. 상주 지방에서 발견된 오지활자

121. 인쇄용구(1)

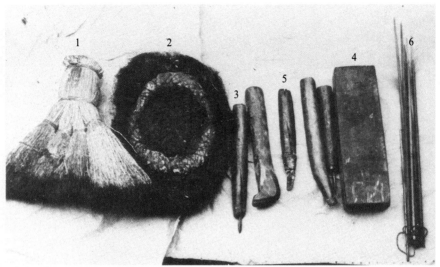

1 먹비(墨箒)　　　　4 활자 고르개(四角均字木)
2 인체(印髢)　　　　5 활자 다지개(足形均字木)
3 조각칼(彫刻刀)　　6 대저칼(竹箸)

122. 인쇄용구(2)

1 조각칼

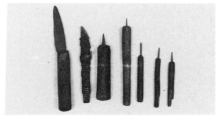

2 실톱

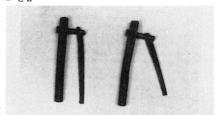

104 활자 만들기와 인쇄법

3 대저칼

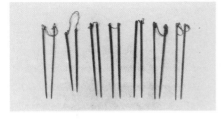

4 계선용 대쪽(界線用竹片)

123. 인쇄용 도구

1 대칼 · 대자 · 인판용 대쪽 등

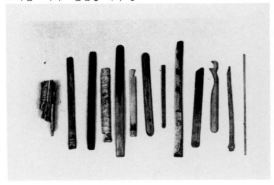

2 인판용 통대 · 대자

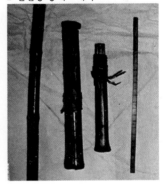

3 먹판

참고 문헌

고전 자료

「經國大典 工典」校書館
「高麗史」鄭麟趾 等 奉修撰 影印本
「高麗史節要」金宗瑞 等 奉修撰 影印本
「群書標記」金載瓚 等 奉教校監 初鑄整理字本
「奎章閣志」丁酉字本
「大明律直解」卷末所收 金祗跋
「大典後續錄」禮典 雜令
「東國厚生新錄」單卷 抄本
「東萊鄭氏派譜」印譜 後錄
「東文選」盧思愼 等 奉命纂集, 乙亥字本
「朝鮮金石總覽 上下」活印本
「朝鮮王朝實錄」影印本
「增補 文獻備考」活印本
「板堂考」鑄字所 應行節目
權　近　「陽村集」卷22, 跋語類 鑄字跋
金宗直　「新鑄字(甲辰字) 跋」
徐有榘　「林園十六志」卷6, 怡雲志
成　俔　「慵齋叢話」卷7, 鑄字之法
沈　括　「夢溪筆談」板印書籍
沈守慶　「遣閑雜錄」曆書條
王　禎　「農書」武營殿聚珍版本
柳希春　「眉巖日記草」
義　天　「大覺國師外集」卷12, 高麗國五冠山大華嚴靈通寺贈諡大覺國師碑銘並序
李圭景　「五洲衍文長箋散藁」卷24, 鑄字印書辨證說
李奎報　「東國李相國後集」卷11, 新印詳定禮文跋尾 代晋陽公行
李　瀷　「星湖僿說」下卷, 5 詩文門 鉛槧
李廷馨　「東閣雜記」上
鄭道傳　「三峯集」卷1, 置書籍鋪詩並序
鄭元容　「袖香編」卷5, 鑄字所 鐵木鑄字

편저 자료

京城帝大 附屬圖書館　「朝鮮活字印刷資料展觀目錄」京城 同圖書館 1931
高麗大學校 中央圖書館　「晩松 金完燮文庫目錄」서울 同圖書館 1979

국립중앙도서관 「고서목록」1~5, 서울 同圖書館 1970~73
國學資料保存會 「韓國典籍綜合目錄」1~6輯, 서울 同保會 1974~77
群書堂書店 「朝鮮古活字版拾藥」京城 同書店 1944
金斗鍾 「韓國古印刷技術史」서울 探求堂 1974
金元龍 「韓國古活字槪要」서울 乙酉文化社 1954
金秀亨 「訓鍊都監字本에 관한 硏究」서울 成均館大學校大學院 1978
마에마(前間恭作) 「朝鮮의 板本」福岡 松浦書店 1937
文化財管理局 「動産文化財指定報告書」1987年 指定篇 서울 同局 1987
 「韓國典籍綜合調査目錄」第1輯,大邱直轄市·慶尙北道 서울同局 1986
閔泳珪 「韓國의 板本과 活字本 展示目錄藁」서울 延世大學校 圖書館 1957
書物同好會 「書物同好會 會報」1~20輯, 京城 同會 1938~43
서울大學校 圖書館 「奎章閣圖書 韓國本 綜合目錄」서울 同圖書館 1981
 「貴重圖書展示會 展示圖書目錄」서울 同圖書館 1966
손보기 「한국의 고활자」서울 한국도서관학연구회 1971
 「한국의 고활자」서울 寶晉齋 1982
 「금속활자와 인쇄술」서울 세종대왕기념사업회 1977
尹炳泰 「朝鮮朝 大型活字考」서울 연세대학교 대학원 1976
李聖儀 「韓國古活字冊書目」서울 華山書林 1965
李仁榮 「淸芬室書目」서울 寶蓮閣 1968
李春熙 「李朝書院 文庫目錄」서울 國會圖書館 1969
藏書閣 「藏書閣圖書韓國版總目錄」서울 同閣 1972
전상운 「한국의 과학문화재」서울 정음사 1987
朝鮮史編修會 「朝鮮史料集眞」1~3輯, 京城 同會 1937
曹炯鎭 「中韓 兩國 古活字印刷術之比較硏究」台北 學海出版社 1986
千惠鳳 「高麗鑄字本 白雲和尙抄錄佛祖直指心體要節解題」서울 探求堂 1973
 「韓國古印刷史」서울 韓國圖書館學硏究會 1976
 「羅麗印刷術의 硏究」서울 景仁文化社 1978
 「國寶」12 '書藝·典籍' 서울 藝耕産業社 1985
 「佛祖 直指心體要節 解題」서울 文化財管理局 1987
韓國文化財保護協會 「文化財大觀」서울 同協會 1986
韓國圖書館學硏究會 「韓國古印刷資料圖錄」서울 鮮文出版社 1976
후지다(藤田亮策) 「朝鮮學論考」奈良 藤田先生紀念事業會 1963

논문 자료

가와세(川瀨一馬) '朝鮮活字本과 日本印刷文化'「民族文化論叢」4 P.9~21, 1983
姜周鎭 '빠리 直指心經을 보고 와서'「書誌學」5 P.1~4, 1972
金基泰 '直指心經의 保存經緯에 대한 考察'「奎章閣」6 P.63~89, 1982
金斗鍾 '李氏朝鮮의 後期 活字의 改鑄와 潛谷 金堉先生의 貢獻'「白樂濬博士

　　　　　還甲紀念國學論叢」P.143～170, 서울 思想界社, 1955
金斗鍾　'한글活字考'「최현배 선생 회갑기념 논문집」P.55～56, 서울 思想界社, 1954
　　　　　'書體上으로 보는 近世朝鮮活字體의 變遷'「書誌」1-1 P.20～23, 1960
　　　　　'高麗鑄字本의 重刻本과 南明泉和尙頌證道歌'「書誌」1-2 P.19～27, 1960
　　　　　'近世朝鮮後期 活字印本에 관한 綜合的 考察'「大東文化研究」4 P.1～72, 1967
　　　　　'韓國印本의 中國 및 日本과의交流'「民族文化論叢」4 P.9～21, 1983
金然昌　'東國厚生錄의 鑄字製造法'「考古美術」4-7 P.16～19, 1963
金瑗根　'朝鮮鑄字考'「朝鮮之圖書館」5-3·4 P.27～44, 1936
金元龍　'癸未字補遺'「書誌」1-1 P.35～37, 1960
　　　　　'李氏朝鮮鑄字印刷小史'「鄕土 서울」3 P.123～170, 1958
　　　　　'李氏朝鮮鑄字印刷'「鄕土 서울」7 P.7～66, 1957
마루가메(丸龜金作)　'朝鮮の活字鑄造所について'「朝鮮學報」4 P.107～116, 1953
文一平　'金簡과 金屬活字'「湖岩全集」1 P.38～41, 1940
다니카(田中稔)　'李朝活字印刷の影響'「韓國美術」3 P.268～270, 東京 講談社, 1987
白　麟　'韓國古活字本에 對한 研究'「서울大學校 圖書館報」3 P.3～51, 1965
　　　　　'癸酉 庚辰 戊午字에 對하여'「도협월보」12 P.25～32, 1967
　　　　　'朝鮮後期活字本의 形態書誌的研究'「韓國史研究」3 P.123～160, P.133～156, 1969
소노다(園田庸次郎)　'李朝初期의 活字印刷에 就き'「書物同好會 會報」4 P.4～7, 1939
손보기　'科學技術史 韓國印刷技術史'「韓國文化史大系」Ⅲ P.965～1061,
　　　　　서울 高麗大 出版部, 1968
　　　　　'實學方法에 의한 印刷技術史研究-高麗中期刊本 古文眞寶에 대하여'
　　　　　「延世大 東方學研究所 第7回 實學公開講座」1973
　　　　　'直指心經-金屬活字考證의 經緯와 그 意義'「도협월보」14 P.3～5, 1973
스에마쓰(末松保和)　'甲辰活字についつ'「書物同好會 會報」5 P.1～4, 1939
沈𥌉俊　'日本國會圖書館 所藏 篆識互註周禮-특히 癸未字의 綜合的考察을 中心으로'
　　　　　「人文科學研究」4·5 P.159～186, 1977
沈載完　'東亞細亞 三國 印刷文化交流의 意義'「民族文化論叢」4 P.1～5, 1983
아유가이(鮎具房之進)　'支那及び朝鮮の古活字に就いつ'「朝鮮」70 P.45, 1937
安秉禧　'江華의 金屬活字紀念碑 斷想'「東洋學」3 P.48～49, 1985
安春根　'春秋綱木活字 新說'「國會圖書館報」P.4～11, 1967
吳哲夫　'中國 古代印刷術의 相互影響에 관한 研究'「民族文化論叢」4 P.23～44, 1983
柳鐸一　'韓國 木活字印刷術에 對하여-刻手들의 證言을 中心으로'「民族文化論叢」4
　　　　　P.111～125, 1983
尹炳泰　'高麗 金屬活字本과 그 起源'「도협월보」14-8 P.8～12, 1973
　　　　　'忠義集傳과 校書館 印本들'「도협월보」14-10 P.6～10, 1973
　　　　　'浮碧樓 重修記와 같은 活字印本들'「圖書館學」3 P.47～82, 1973
　　　　　'倣聚珍版式 印書體 完營木活字印本의 一例'「동대문도서관보」3 P.43～49, 1974
　　　　　'交食推步法(假令)大字考'「도협월보」15-7 P.2～6, 1974
　　　　　'敦岩印書體字와 그 初印本들'「국회도서관보」11-8, 12-1 P.77～87, P.44～54, 1978

尹炳泰 '孝經大義 大字考'「도협월보」15-10 P.12~17, 1974

'箕營筆書體 木活字考'「숭의여자전문대학 도서관학회지」2 P.4~11, 1975

'倭諺大字考'「도선관」30-4 P.54~68, 1975

'韓國의 活字印刷'「月刊 文化財」53 P.1~66, 1976

'完營印書體 木活字補考'「동대문도서관보」5 P.60~70, 1976

'而己广活字印本考'「奎章閣」5 P.19~49, 1981

李謙魯 '春秋綱字異論'「圖書」6 P.73~76, 1964

李秉岐 '韓國書誌의 研究'「東方學志」3·5 P.19~37, P.31~44, 1957, 1961

李仁榮 '乙亥字小攷'「書物同好會 會報」17 P.26~29, 1942

'文祿役 直前의 朝鮮活字'「書物同好會 會報」18 P.12~14, 1943

'癸未字에 就하여'「京城帝大法文學會 學叢」2 P.89~92, 1943

李弘稙 '慶州 佛國寺 釋迦塔 發見의 無垢浄光大陀羅尼經'「白山學報」4 P.169~198, 1968

李洪稙 '十一家註 孫子와 癸未活字問題'「韓國古文化論攷」서울 乙酉文化社, 1954

任昌淳 '韓國의 印本과 書體'「民族文化論叢」P.97~109, 1983

千惠鳳 '燕山朝의 印經 木活字本에 대하여'「曉成 趙明基博士 華甲紀念 佛教史學論叢」
P.197~210, 서울 東國大 出版部, 1965

'李朝前期 佛書板本에 대하여'「국회도서관보」2-1 P.63~65, 1965

'丁丑字攷'「歷史學報」35·36 合輯 P.269~291, 1967

'庚午字攷'「成大 論文集」13 P.141~160, 1968

'足利學校의 韓國古典에 대하여'「書誌學」2 P.26~29, 1969

'內閣文庫의 韓國 古活字本에 대하여'「書誌學」3 P.39~81, 1970

'世祖朝 新鑄의 戊寅字와 그 刊本'「한국비블리아」2 P.102~131,1974

'古文眞寶大全에 대하여-高麗鑄字本 考證에 대한 反論'「歷史學報」61
P.103~122, 1974

'東國正韻의 書誌的 考察'「이화여대 도서관학과 학회지」P.1~16, 1972

'癸未字와 그 刊本'「書誌學」6 P.6~10, 1974

'高麗 鑄字印刷術의 研究'「成大論文集」22 P.117~147, 1976

'韓中 兩國의 活字印刷와 그 交流'「民族文化論叢」4 P.45~59, 1983

'세계 초유의 창안인 高麗 鑄字印刷'「奎章閣」8 P.63~75, 1984

'癸未字本 十七史纂古今通要 解題'「奎章閣」9 P.129~204, 1985

'李蔵과 世宗朝의 鑄字印刷'「東方學誌」46·47·48 合輯 P.345~368, 1985

'興德寺 鑄字印施의 直指心體要節'「文化財」19 P.1~9, 1986

'印刷技術'「科學技術文化財調查報告書」II P.211~285, 1986

'新羅, 高麗의 書跡·典籍'P.268~273, 300~321, 東京 講談社, 1987

'李朝書跡·典籍'「韓國美術」3 P.260~267, 326~331, 東京 講談社, 1987

'한글活字'「한국민족문화대백과사전」(미간)

후지다(藤田亮策) '鑄字所應行節目에 就いて'「書物同好會 會報」11 P.1~9, 1941

후지모도(藤本幸夫) '東京教育大學藏 朝鮮本について'「朝鮮學報」81 P.303~340, 1981

부록

한국 주요 활자 연표

활자명칭	다른명칭	만든연대			글자본	재료	크기(cm)	활자수	인본
		즉위기년	간지	서기					
증도가자 (證道歌字)	고려관주활자(Ⅰ)			13세기초	구양순체	금속	1.0×1.0		1239년에 주자본 남명송증도가를 중조함
상정예문자 (詳定禮文字)	고려관주활자(Ⅱ)	고려고종 21~28		1234 ~41		금속			1234~1241년 상정예문 28부인출
홍덕사자 (興德寺字)	고려사주활자	고려우왕3	정사	1377	송설체	금속	큰자 1.0×1.0 작은자 1.0×0.5		직지심체요절·자비도량참법집해 (번각본)
고려복자 (高麗複字)				14세기?	송설체	동	1.0×1.1	1	개성의 개인 무덤에서 출토된 실물
서적원자	서찬자 (徐贊字)	태조4	을해	1395		나무			대명율직해 100여부인출
공신도감자 (조선초기)	녹권자	태조4~6 정축	을해	1395 ~97		나무			한노개(韓奴介)·심지백(沈之白) 개국원종공신녹권
계미자		태종3	계미	1403	남송촉본 고주시·서·좌전	동	큰자1.4×1.7 작은자1.0×0.8	수10만자	북사상절·십칠사찬고금통요·송조표전총류·찬도호주주례·도은선생시집·역거삼장문선 대책 등.
경자자		세종2	경자	1420	남종민본~원본	동	큰자1.1×1.3 작은자1.1×0.6		자치통감강목·장권권제구의·유설경학대장·신간유편역거삼장문선·사기·전국책 등
초주갑인자 병용 한글자	위부인자	세종16	갑인	1434	명본 효순사실·위선음즐·논어	동	큰자1.4×1.6 작은자1.4×0.8	20여만자	대학연의·주문공교창려선생집·근사록집해·당유선생집·자치통감목·고려사절요 등
	월인석보자	세종29	정묘	1447	고딕인서체	〃	큰자1.2×1.4 작은자1.2×0.7		월인천강지곡·석보상절
병진자	진양자	세종18 주조 세종20 인출	병진 무오	1436주조 1438인출	진양대군유의 글씨	연	2.0×3.0		사정전훈의 자치통감강목
동국정운자 병용 한글자		세종29		1447	진양대군유의 글씨(한자대자)		나무(한자큰자) 1.8×1.6 동(갑인작은자) 1.4×0.8 나무(한글자) 1.7×1.2		동국정운
경오자	안평자	문종즉위 년	경오	1450	안평대군용의 글씨	동	큰자1.5×1.6 작은자1.4×0.8		역대십팔사략·상설고문진보대전·역대병요 등
홍무정운자 병용 한글자		단종3	을해	1455	진양대군유의 글씨인듯(한자대자)		나무(한자큰자) 1.8×1.5 동(갑인작은자) 1.4×0.8 나무(한글자) 1.7×1.1		홍무정운역훈

활자명칭	다른명칭	만든연대			글자본	재료	크기(cm)	활자수	인본
		즉위기년	간지	서기					
을해자 병용 한글자	강회안자	세조1	을해	1455	강회안글씨	동	큰자1.8×2.3 중자1.3×1.5 작은자1.0×1.0 한글0.9×0.6		능엄경 · 법화경 · 원각경 · 능가경 · 능엄경언해 · 훈사 · 어제병장설 등
정축자	금강경 대자	세조3	정축	1457	세조친서의 금강 경대자	동	큰자2.0×1.9		금강경오가해 · 금강경삼가해의 정문 대자
무인자	교식자	세조4	무인	1458	세조친서인듯	동	큰자1.8×2.0 특소자1.4×0.4		교식추보법가령 · 역학계몽요해
을유자 병용 한글자	정난종자	세조11	을유	1465	정난종글씨	동	큰자1.5×2.1 중자1.0×1.0 작은자1.0×0.6 한글1.0×0.7		원각경 · 벽암록 · 육경합부중삼경 · 병장설 · 문한유선대성 · 당서 등
방을유체자	사찰목 활자			15세기	을유자체	나무	1.0×1.0		전법정종기 · 석가여래행적송 · 석씨 요람 · 벽암록 · 금강경 등
갑진자		성종15	갑진	1484	구양문충공집 · 열녀전 · 박경보 서	동	큰자1.0×1.1 작은자0.5×0.5	30여만자	왕형공시집 · 찬주분류두시 · 동국통 감 · 송조명신록 · 신편고금사문유 취 · 문헌통고 · 이정전서 등
계축자		성종24	계축	1493	명판자치통감강 목	동	큰자1.6×2.1 작은자1.6×1.0		동국여지승람 · 신증동국여지승람 · 자치통감강목 · 송조주의 등
인경자 병용 한글자		연산군 1, 2		1495, 1496		나무	한자1.4×1.9 한글0.9×0.7		불경발문 · 천지명양수륙잡문 · 법보 단경 · 진언권공 등
병자자	기묘자	중종11, 14	병자 기묘	1516, 1519	명판자치통감	동	큰자1.1×1.2 작은자0.8×0.6		영규율수 · 문원영화 · 찬주분류두 시 · 주자어류 · 숭고문결 · 옥해 · 대 송미산소씨전 · 문집대전 등
인력자	관상감자			16세기	필서체	철	중자1.2×0.8 작은자0.5×0.4		대통력 · 각종 역서 등
호음자	정사룡자			16세기 후기	필서체	나무	1.3×1.4		호음잡고 등
재주갑인자				16세기 후기	갑인자	동	큰자1.4×1.6 작은자1.4×0.8		시전 · 서서 · 매월당집 · 자치통감강 목 · 동래박의 · 해동사부 · 회찬송악 악부목왕정충록 등
경서자 병용 한글자	방을해자	선조21	무자	1588	을해자체	동	큰자1.2×1.6 한글중자1.2×1.4 한글작은자 1.0×0.6		소학언해 · 효경언해 · 대학언해 · 중 용언해 · 논어언해 · 맹자언해 등

활자명칭	다른명칭	만든연대			글자본	재료	크기(cm)	활자수	인본
		즉위기년	간지	서기					
효경대자		선조23	경인	1590년		나무	2.8×3.0		효경대의
훈련도감자									
갑인자체				17세기 전기	갑인자체계	나무	큰자1.4×1.6 작은자1.4×0.8		찬주분류두시 · 한사열전 · 경국대 전 · 춘추경전집해
경오자체					경오자체계	〃	큰자1.5×1.6 작은자1.2×0.8		창여집 · 사찬 · 악위전 등
을해자체					을해자체계	〃	중자1.3×1.3 작은자1.0×1.0		동의보감 · 향약집성방 등
갑진자체					갑진자체계	〃	중자1.0×1.1 작은자0.5×0.5		상촌집 · 오봉집 · 소재선생문집 등
병자자체					병자자체계	〃	중자1.1×1.2		기효신서 · 당률광선 · 여문정선 등
한글자						〃	큰자1.4×1.3 작은자1.1×0.7		시경언해 · 대학언해 등
실록자		선조36	계묘	1603	갑인자 · 을해 자계	나무	큰자1.4×1.4 작은자1.0×0.7		태백산본태조~명종실록
선조실록자		광해9	정사	1617	갑인자체계	〃	큰자1.4×1.4 작은자1.0×0.7		선조실록
인조실록자		효종3	임진	1652	경오자체계	〃	큰자1.5×1.6 작은자1.4×0.8		인조실록 · 인조실록청제명기 등
효종실록자		현종1	경자	1660	갑인자체계	〃	큰자1.3×1.5		효종실록
공신도감자 (임란이후)				17세기 전기	갑인 · 을해자체 계	나무	큰자1.4×1.6 작은자1.0×0.8		청난원종공신녹권 · 호성원종공신녹 권 · 선무원종공신녹권 · 십오공신회 맹문 · 이십공신회맹문 등
무오자	삼주갑인자	광해10	무오	1618	갑인자	동	큰자1.4×1.6 작은자1.4×0.8		서전대전 · 시전대전 등
교서관목활자 (임란이후)	난후교서 관자			1643 ~67	필서체	나무	1.2×1.0		신응경 · 찬도호주주례 · 제범 · 이정 전서 · 주역참동계해 · 후신시주 · 영 규율수 등
무신자 병용 한글자	사주갑인자	현종9	무신	1668	갑인자	동	큰자1.4×1.6 작은자1.4×0.8 한글큰자1.3×1.1 한글작은자 1.0×0.6	큰자 61,100자 작은자 46,000자	잠곡유고 · 잠곡선생연보 · 정관정 요 · 대학율곡선생언해 · 맹자언해 등
교서관왜언자		숙종2	병진	1676		동	단자2.2×1.8 연자3.3×1.8		첩해신어

활자명칭	다른명칭	만든연대			글자본	재료	크기(cm)	활자수	인본
		즉위기년	간지	서기					
현종실록자	낙동계자	숙종3	정사	1677		동	큰자1.3×1.4 작은자0.8×6.7		현종실록 · 삼국사기 · 세설신어 · 열성어제 등
초주한구자		숙종초기		1677경	한구글씨	동	큰자1.0×1.0 작은자0.9×0.5		행군수지 · 동강선생유집 · 잠곡집 · 악전당집 · 속자치통감강목 · 해동유주 · 춘소자집 등
전기교서관 인서체자	당자·문집 자	숙종초기		1684이전	명조인서체	철	큰자1.0×1.2 작은자1.0×0.6		낙전선생귀전록 · 문곡집 · 식암선생유고 · 몽와집 · 무경위문자 등
교서관 필서체자		숙종14경		1688경	필서체		큰자0.9×1.1 작은자0.9×0.5		기아 · 위소주집 · 구문초 · 소문초 · 율곡선생문집 · 제갈무후전서 · 시전 등
원종자 병용 한글자		숙종19	계유	1693	원종글씨	동	큰자1.3×1.5 한글큰자1.2×1.1 한글작은자 1.0×1.0		어필맹자언해 · 맹자대문
숙종자		숙종19	계유	1693	숙종어필	동	2.3×2.1		어필맹자언해서문
후기교서관 인서체자 병용 한글자	당자·문집 자	경종초기		1723이전	명조인서체	철	큰자1.1×1.1 작은자1.0×0.6 한글큰자1.0×1.1 한글작은자 0.9×0.5		약천집 · 곤륜집 · 삼연집 · 서파집 · 순암집 · 동토선생문집 · 병산집 · 이우당집 · 증수무원록언해 · 내재집 · 유하집 · 낙서집 등
도활자	오지활자 토활자	영조초기		1729경	홍무정운자체	찰흙			
관상감자	인력목자			18세기 부터		나무	큰자2.5×2.8 중자0.8×1.2 작은자0.5×0.8		각종책력
임진자 병용 한글자	오주갑인자	영조48	임진	1772	갑인자본심경 · 만병회춘	동	큰자1.4×1.6 작은자1.4×0.8 한글자1.3×1.3	15만자	역학계몽집전 · 역학계몽요해 · 자치통감강목속편 · 경서정문 · 아송 · 명의록 등
방홍무정운자	통감강목 속편자	영조48, 49		1772, 1773	홍무정운자체	나무	큰자2.2×3.0		자치통감강목속편 · 역학계몽요해 · 집전서문 · 아송서문
정유자 병용 한글자	육주갑인 자	정조1	정유	1777	갑인자	동	큰자1.4×1.6 작은자1.4×0.8 한글활자1.3×1.3	15만자	당송팔자백선 · 홍문관지 · 유중외대소신서윤음

활자명칭	다른명칭	만든연대			글자본	재료	크기(cm)	활자수	인본
		즉위기년	간지	서기					
재주한구자	임인자	정조6	임인	1782	한구자	동	큰자1.0×1.0 작은자0.9×0.5	86,085자	뇌연집·규화명선·정시문정·문원보불·풍패빈흥록·탐라빈흥록·경림문회록 등
생생자		정조16	임자	1792	사고전서 취진판 강희자전자체	나무	큰자1.1×1.3 작은자0.7×0.7	32여만자	생생자보·어정인서록
기영필서체자	방취진당자	정조16	임자	1792	취진당자체	나무	큰자1.1×1.0 작은자1.0×0.5	16만자	오산집
초주정리자 병용 한글자	을묘자 오륜행실자	정조19	을묘	1795	생생자체	동 나무	큰자1.1×1.3 작은자0.7×0.7 한글자1.0×0.9	30여만자	원행을묘정리의궤·화성성역의궤·두율분운·홍재전서·태학은배시집 오륜행실도·문사저영·풍고집 등
춘추강자 조체 황체		정조21	정사	1797	조윤형글씨 황운조글씨	나무	1.3×3.0 1.3×3.2		춘추좌전(2종)
정리자체 철활자	민간정리 자체철활자			1800이전	정리자체	철	큰자1.0×1.3 작은자0.7×0.7		정묘거의록·문곡연보·아희원람·시헌기요·가례집고 등
장혼자	이이엄자	순조10	경오	1810	장혼글씨	나무	큰자0.9×1.0 작은자0.9×0.5		몽유편·근취편·당률집영·시편 등
필서체취진자	취진자	순조15		1815	필서체	나무	큰자1.1×1.4 작은자1.1×0.7		금릉집·귀은당집·보만재집·우념재시초·해동명장전 등
전사자 병용 한글자	돈암인서 체자	순조16	병자	1816	청취진판 전사글자	동	큰자1.0×1.0 작은자1.0×1.0 한글0.9×0.6		금석집·반남박씨오세유고·근재집·영옹속고·고려명신전·송호집·만모재집·퇴헌집·완상지장·은대조례·종친부조례·약장합편·동랑집·증수무원록·동번집·화음계몽언해 등
필서체철활자	민간필서 체철활자			1800초기	필서체	철	큰자1.0×1.1 작은자1.0×0.6		양주조씨족보·동래정씨파보·의회당충의집·동국절리지 등

활자명칭	다른명칭	만든연대			글자본	재료	크기(cm)	활자수	인본
		즉위기년	간지	서기					
재주정리자 병용 한글자		철종9	무오	1858	초주정리자	동	큰자1.1×1.3 작은자0.7×0.7 한글1.0×0.9	큰자 89,202자 작은자 39,416	국어·영국조약·이원조례·관보· 동국사략·공법회통·만국약사·유 학경위·대한역대사략·논어·동국 문헌보유 · 심상소학 등
삼주한구자		철종9	무오	1858	한구자	동	큰자1.0×1.0 작은자0.9×0.5	31,829자	문원 등
학부인서체자 병용 한글자		고종32	을미	1895	후기교서관 인서체자	나무	큰자1.1×1.1 작은자1.0×0.6 한글1.0×0.9		소학독본·만국지지·조선역사·국 민소학독본·사민필지·조선지지· 신정심상소학·지구약론(국한문) 등
신연활자		고종20경	계미	1883경	인서체	연	0.4×0.7		한성순보·한성주보·농정활요·농 정신서 등

빛깔있는 책들 102-4

고인쇄

글	—천혜봉
사진	—천혜봉, 손재식
발행인	—장세우
발행처	—주식회사 대원사
주간	—박찬중
편집	—김한주, 조은정, 표명희
미술	—김병호, 김은하, 최윤정, 한진
전산사식	—김정숙, 육세림, 이규헌

첫판 1쇄 —1989년 5월 15일 발행
첫판 6쇄 —2003년 1월 30일 발행

주식회사 대원사
우편번호/140-901
서울 용산구 후암동 358-17
전화번호/(02) 757-6717~9
팩시밀리/(02) 775-8043
등록번호/제 3-191호
http://www.daewonsa.co.kr

 값 13,000원

Daewonsa Publishing Co., Ltd.
Printed in Korea(1989)

ISBN 89-369-0023-4 00600

빛깔있는 책들

음식 일반(분류번호 : 201)

건강 식품(분류번호 : 202)

즐거운 생활(분류번호 : 203)

건강 생활(분류번호 : 204)

한국의 자연(분류번호 : 301)

미술 일반(분류번호 : 401)